Pracicum

Theater

劇場實務提綱

黃惟馨◎著

作者序

　　去年年底，接獲秀威編輯來電表示，《劇場實務提綱》一書近年成為公司的長銷書籍；算算距上次再版也已十個年頭，因此也是時候再做做修改了。整個冬天，在忙於教學、排戲、行政事務和私人生活的空檔中，我騰出片片段段的時間，希望能再次審視這本書可以補充與精進之處。

　　《劇場實務提綱》最早是配合【劇場實務】這門課所寫的上課用書。課程的內容主要分為「劇場原理」與「劇場實務」兩個部分，原理是要對所學建立概念並豐富涵養，而實務是從實作中尋找並累積創作的經驗；在這兩者的交互作用下，期望培養學生具有劇場的基礎知識與先備技能，做為未來更深入學習的奠基。在這樣的前提下，我將課程規劃為上學期在原理的引介，下學期則是各項實務的操作。

　　依著這樣的規劃，《劇場實務提綱》共分十一課，每課中均分「主文」、「討論議題」、「基本作業」以及「閱讀參考書目」等四部分。「主文」在於對每一課程的主題做基礎與概念性的介紹，「討論議題」是對主文所做的延伸探索，「基本作業」是為檢視課程所學，而「參考書目」在於提供學習者更深入學習的方向與指標。同時，我也在書後附錄了一份上課的課程進度建議。

　　這本書最初出版的目的，除了提供課堂學習的學生一個學習的依據，也期待做為劇場喜好者自我修習時的參考。

　　多年來，謝謝許多劇場教學者、同好者的認同，它算是受歡迎的一本參考用書，也因此讓我有機會更新它；希望改版後，仍能提供有用的幫助。

黃惟馨

2020.2.

目 次

劇場實務提綱

第一課
戲劇的源起與定義

　　沒有人能確實知道戲劇究竟如何產生，也沒有人確實知道戲劇在何時出現；但藉由幾千年來人類所遺留下的各種訊息與資料，可以確定的是，戲劇與「人的生活」有極密切的關係；它是從人的生活中逐漸演變、形成的。

　　要探究戲劇的源起，可從「它如何產生」（發生）以及「它何時產生」（起源）兩個層面來細探；這兩者互有關連又有些區別。「發生」是從人的本能以及人與客觀現實的關係，來探討戲劇此一藝術形式是如何產生的，而「起源」則是從人的社會文化活動實踐，去尋找此一藝術表現最早的歷史源頭。如果我們說戲劇的發生「產生於人對客觀現實動作的模仿」，而戲劇的起源是來自「人類早期的祭典儀式」；那麼前者是共時性的，主要是一個美學理論問題，而後者是歷時性的，主要是一個藝術歷史問題。因此，我們講戲劇的發生就要講人的本能、欲望和人之為人的社會意願中那些對戲劇的要求，如自我

表現、觀看他人的表現、及遊戲、娛樂的要求等等，並探討這些要求如何與現實生活相聯繫，客觀地轉化成為戲劇藝術的一些要素；而如果要講戲劇的起源，則要講人的上述本能、欲望和人之為人的社會性意願在哪一個歷史階段上，以何種方式和形態形成了戲劇最早的原初狀態。不過，「發生」與「起源」這二者也不能完全分開來看──在理論上探討發生問題，其觀點、方法必然要影響到對起源的看法，同樣對起源問題的不同觀點及其所依據的史料也會改變對發生問題的看法──沒有無視歷史的理論，也沒有離開理論視野的歷史。因此，最好的方法應該是以戲劇發生研究的理論深度去尋找戲劇真實的起源，以起源探索的歷史的眼光與紮實史料來論證戲劇藝術的發生。

有了上面的概念後，讓我們就從戲劇何時產生與戲劇如何產生兩個層面來探討戲劇的源起。

一、戲劇的源起

（一）戲劇何時產生

遠古的人類在沒有足夠的科學智識與驗證能力下，相信一切大自然的現象，包括風雨、雷電、地震、日蝕、月蝕、季節變換，甚至人的生、老、病、死等，都受制於某種無法預測、神祕不可知的力量，並對它所可能造成的傷害，產生恐懼的心理；為了獲得心安、求取生存，人類嘗試以各種方式來解釋，並希望找到化解，甚至是可以控制的方法。在嘗試的過程中，各種方法被不斷地提出、改善與添加，最終某些「有效的」方法被保留下來，並相延重覆應用，久而久之便形

成一種固定的形式,即所謂的「儀典」(ritual)。我們可以說,儀典是人類與「不可知力量」兩造間的一種協商手段。

隨著文明歷史的發展,人類的知識與科學能力不斷提升,神祕力量逐漸不敵科技的檢視,原始儀典的形式與內涵也因而產生「必要」的改變,一些不合情理、違反人倫的儀式,如生人獻祭、殘刑酷虐之類,漸遭廢棄;留存下來的儀典,其功能轉而趨向人類精神層次之撫慰。然而,無可否認地,那些原始恐懼及殘暴儀式背後蘊藏的神祕傳說或故事,仍留傳下來成為所謂的神話,為往後戲劇提供了豐富的材料。

在儀典進行中有執事者,也有觀看者。執事者即所謂祭司,他們穿戴服裝與面具,模仿人獸或鬼神,並以行動模擬祈求的結果,如狩獵的成功、時雨的降臨,或是日、月的再現等等;他們所從事的舉動正是現今戲劇中演員的工作,而在旁觀看的參與者則如同戲劇中的觀眾。再者,儀典的進行需在一個適當的地點足以容納參與的族人;執事者所在之處就是舞台,而觀看所在之處就是觀眾席。

在原始的儀典中,以現代人的觀點來看,它蘊藏著大量戲劇藝術的根苗,諸如音樂、舞蹈、化妝、面具與服裝等;這些不但是儀典中不可或缺的搭配工具,同時也是未來(現今)戲劇演出時的重要元素。因此,我們可以說儀典是戲劇藝術最早的雛型,也可以說,當儀典中的戲劇元素從原來宗教性的活動中被獨立抽出時,今日的戲劇也就隨之而生。

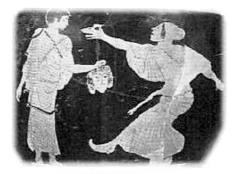

圖1-1　希臘陶瓶上演員的局部特寫;特別注意演員所穿的服裝和手執的面具。

　　那麼，戲劇究竟是在何時從原始的祭典轉化成現今的形式呢？

　　在研究儀典與戲劇關係的過程中，研究者找到的被保存最完整以及最早的文字紀錄，似乎都來自希臘。「雖然早在西元前三千年左右，埃及可能就有戲劇的形式出現，但是現存的資料既少且不足徵信，有關劇場的確實資料以及世界上最早的偉大劇本都來自希臘」[1]，因此，現今推究西方戲劇的起源，一般公認是希臘。

　　希臘的戲劇源於祭祀酒神戴奧尼塞斯（Dionysus）的儀典之中。在希臘的神話傳說中，戴奧尼塞斯是天神宙斯（Zeus）與底比斯公主希蜜麗（Semele）的兒子，他在善妒的天后希拉（Hera）計陷下，被殺身亡並遭到肢解，繼而復活，最後成為酒與豐腴之神。在有關他的故事裡，有時他是人們的賜福者，有時卻是人們的禍根。戴奧尼塞斯的宗教儀式導出兩種差別很大的觀念——自由極樂與野蠻殘忍；這個矛盾可以從「酒」來找到合理的解釋；它同時是愉快的製造者，也是理性的摧毀者。在以戴奧尼塞斯為中心的神話裡，由於他充滿悲劇性的命運，或涉及生命的死亡與再生，或涉及季節的更替，大多呈現出希臘人對人生與大自然理性與非理性的感知與情懷。

　　戴奧尼塞斯的崇拜是在西元前十三世紀左右從小亞細亞傳入希臘，到了西元前第七、第八世紀時，在祭祀他的節慶中已有歌隊舞蹈的競賽了。在雅典舉行節日慶祝時，穿著山羊扮相的歌手組成合唱隊，演唱獨特的酒神讚歌（Dithyramb），開始由領唱人先唱，然後合唱隊合唱，同時伴隨著舞蹈；由這些酒神讚歌，創造出後來的悲劇（tragedy，這個字希臘文tragoidia，原義可解釋為山羊之歌）。在鄉

[1] 節自《世界戲劇藝術欣賞》，O.G. Brockett著、胡耀恒譯，1981，志文出版社，pp.94-95。

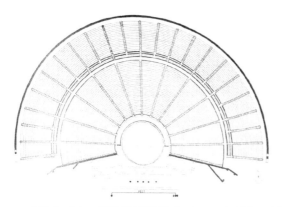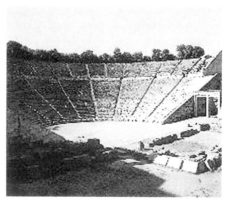

圖1-2、1-3　希臘埃皮達魯斯（Epidarus）劇場，建於西元前350年。

村慶祝戴奧尼塞斯的節日時，演唱逗笑的歌曲，這種歌曲也伴隨著舞
蹈；從這些歌曲中，產生了後來的喜劇（comedy，希臘文komoidia，
原義可解釋為村落之歌）。

　　希臘戲劇演出的第一個確切的文字紀錄是在西元前五三四年，
「這一年『城市的戴神節』組織改變，在各項活動中加入了悲劇演出
競賽，戲劇在此之前勢必早已存在否則不會有此競賽。這時期唯一可
考的戲劇家是賽士比斯（Thespis），也就是第一個悲劇競賽的冠軍得
主，也因為他是第一個為世人所知的演員，因此以後的演員就被稱為
賽士比斯之徒（Thespian）。」[2]

[2]　節自《世界戲劇藝術欣賞》，O.G. Brockett著、胡耀恒譯，1981，志文出版社，p.96。

圖1-4 戴奧尼塞斯的誕生（龐貝壁畫；西元一世紀）。

（二）戲劇如何產生

　　除了從歷史的層面探討戲劇的源起，我們還可以從戲劇是如何
產生的本質面來做討論。如同其他藝術發生的原因，戲劇與人類天生
的本能有關；亞里斯多德（Aristotle）認為，戲劇就是源自於人「模
仿」的本能。

　　亞里斯多德在他重要的著作《詩學》（Poetic）第四章中說道：

　　「一般來說，詩的起源基於兩個原因，都是出於人的天性。人從
孩提時就有模仿的本能，人和禽獸的區別之一就在於人最善於模仿。

他們最初的知識就是從模仿得來的，人對模仿出來的作品總感到喜悅。經驗證明了這樣一點：有些事物儘管本身引起痛苦，然而通過藝術十分寫實地表現出來我們卻樂意去看，例如屍首和最低等的動物的形象。

個中道理需要更進一步說明：求知會產生最大快感，不僅對哲學家如此，即使是一般人，不問他的才能如何渺小，亦是如此。」[3]

圖1-5　亞里斯多德（384-322 BC）。

我們可以從兒童的遊戲「家家酒」中，更進一步體會亞里斯多德的說法。在家家酒中，兒童模仿大人的語言、行為、舉止，甚至穿著打扮，扮演大人生活中的一個日常片段，其中的內容可能出自記憶，可能出自印象，也可能出自兒童自己的想像與創造，在遊戲中，兒童得到某種情感的滿足，或達到情緒的宣洩；以戲劇的角度來看，它不正具備了所有戲劇表演的要件嗎？

除了模仿的本能外，人還具有自我表現的欲望。人是社會群體性的動物，在人的本能中有隱蔽自己某些方面的需求，也有公開自己某些方面，以強化他人對這些方面的了解的欲望。比如說，一個學鋼琴的小孩會躍躍欲試地在人前尋找表現的機會，透過這種表現，他可以獲得別人的讚美與肯定，進而得到心理的滿足感與優越感；我們可以說這種表現就是一種「表演」，而「表演」也就是戲劇藝術的最初形態。

[3]　節自《詩學箋註》，姚一葦著，國立編譯館，1966，p.52。

　　第三種與人的本能有關的戲劇成因是「觀看他人」的欲望。人都有好奇的心理，我們常常會不自覺的觀察他人的舉動，尤其是那些與我們不同的、會吸引我們注意的人。從上面舉過的例子來看，如果我們身邊有一群小孩在扮演家家酒或是在表演鋼琴彈奏，大部分的人都會駐足停下來觀看——當有人表演、有人觀看的情況發生時，表演者會因有觀眾而更加努力地表現，觀看者也會因表演者努力精彩的表現而給與適當的回饋——這正是戲劇中「演—觀」的二元關係。

二、戲劇的定義

　　在了解了戲劇的源起後，再來看看「戲劇是什麼」。首先，先從學者們為戲劇所下的定義著手：

（一）

　　"A play is a story devised to be presented by actors on a stage before an audience."

<div align="right">--Clayton Hamilton[4]</div>

　　「戲劇是安排演員當著觀眾的面前在舞台上表演一個故事。」
<div align="right">——克雷頓‧漢米爾頓</div>

[4]　語出 *The Theory of the Theatre and Other Principles of Dramatic Criticism*, H. Holt and company, 1910.

　　這個定義以最基本也最清楚的語言，界定了戲劇這門藝術的表現方式，同時也指出了戲劇在被創造時所藉以表現的工具；這些工具指的就是演員、觀眾、舞台、故事；我們也可以將之視為是戲劇的基本構成要素。

　　從上述戲劇的源起中，我們知道戲劇源自於祭祀的儀典，在儀式中有主祭者（演員），有參與者（觀眾），主祭者在民眾聚集的廣場中（舞台），模擬民眾所訴求的期望（故事）；這個原始的形式並非出於特意的安排，而是在祭祀活動中自然形成的；隨著戲劇與儀典的逐漸分離，宗教的部分淡出戲劇時，這些自然形成的元素，演員、觀眾、舞台、故事，理所當然地仍存在戲劇的演出形式中。

　　戲劇在歷經幾世紀的發展與變化，不論在內容、形式與風格上，均呈現出多種不同的樣貌，然而，維持戲劇基本形成的元素卻是不會更改的；這些基本的元素我們可稱之為「戲劇的要素」。以下讓我們深入地來討論這幾個要素；在此之前，先界定一個基本概念。

　　戲劇創作，如同所有的藝術創作，是一種意念交流的過程；在這個交流過程中存在兩個不可或缺的關鍵，一個是訊息的表達者，另一個是訊息的接收者。看看下面的圖示：

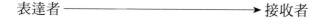

表達者 ──────────────→ 接收者

　　在藝術的交流中，訊息不以直接訴說的方式來呈現，而是透過各種不同形式的媒介物來做傳達：

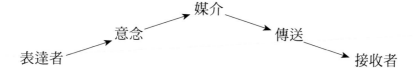

　　戲劇交流的整體過程，從上面的圖示來解釋，是由一個表達者把他在生活中得到的體驗，經由理性與感性的交相融合後，形成一個意念，再透過某種媒介與形式，並在足夠技巧的包裝下，將處理過的意念在一個特定公開的場所表達出來，而來到這個場所參與表達過程的人，就成為了作者表達意念的對象，也就是意念的接收者。

　　有了上面的概念後，讓我們繼續討論下面的議題：

1. 演員

（1）演員是什麼？

　　從上面戲劇藝術交流的過程圖中，我們可以說「演員」所指的是這個過程裡的媒介之一；劇場的作者透過演員將抽象意念具象地轉化於表演行動之中。除了真人的演員之外，還有木偶、皮偶、物件，甚至光影……等等非人的媒介物；不過，這些媒介仍由人來操控，也就是說，演員是具有自由意識的媒介。

（2）沒有演員是否構成戲劇？

2. 觀眾

（1）觀眾是什麼？

　　如果說演員是戲劇藝術交流過程中訊息傳遞的媒介之一，那麼觀眾就是接收訊息的對象。無論是一群坐在劇場中觀眾席裡的觀眾、在戶外廣場中圍觀一齣街頭行動劇的人們，甚或人們因許願成真，搭演了一齣酬神還願戲，那尊人們所膜拜的神祇，也是戲劇演出裡的觀眾。

（2）沒有觀眾是否構成戲劇？

3. 舞台

（1）舞台是什麼？

從表面字義來看，舞台似乎指的是一個專為表演所規劃、呈現並將演員與觀眾做出區隔的高台；然而，隨著劇場演出形式的多元，它並不一定是高出平面的一個平台，也並非只能放置於室內劇場中布幕後的空間；我們可以說只要是戲劇演出所達的所在就是舞台含括的範圍。這個觀點將在後面第四課「劇場的型式」中再做仔細的討論。

（2）沒有舞台是否構成戲劇？

4. 故事

（1）故事是什麼？

戲劇是講述人類生活中種種的體驗與所感，它由一個意念逐漸轉化成具體的、有開始、中間與結束的、有清楚的人事時地物的，並且是可以以表演的方式來進行的一段敘事內容。我們可以說，故事就是戲劇講述的內容。

（2）沒有故事是否構成戲劇？

從上面的解釋中，我們可以了解這四個戲劇的要素並非是人為設定或特意組成的，而是在戲劇產生的同時，共伴而生的；也因此，缺了其中一個，戲劇這個藝術形式就不會發生。

漢米爾頓的定義除了界定戲劇的要素外，也表明了戲劇在表現上與其他藝術不同的特質。在定義中，與這些特質相關的字是：「當著觀眾的面前」、「表演」以及「安排」；這些將在下一課「戲劇藝術

的特殊性」中再做詳細的講解與討論。

（二）

"Drama is a story, in dialogue form, of human conflict, projected by means of speech and action from a stage to an audience."

--Stark Young[5]

「戲劇是一個以對話方式呈現的故事，是以敘述和行動在舞台上向觀眾表現人類的衝突。」

——史塔克‧楊

這個定義更進一步地說明了戲劇在形式上的細節（對話方式、敘述和行動），也界定了戲劇所表現的核心（人類的衝突）。

1. 對話方式

戲劇主要在描述人類的故事，由於它必須先被書寫下來以便傳閱，因此戲劇也可被視為是文學的一種（戲劇最早被稱之為詩，劇作家則為詩人）。但是戲劇最主要的目的在於「演出」而非「閱讀」，因此，在書寫的方式上有別於文學中其他類型的作品，如小說、傳記或散文，戲劇是以人物對話的方式進行，而其對於劇本中人物內、外在狀態的基本描繪，以及對場景時空的設定解說，則放置於對話前或一場戲的最開端；這些非語言的部分，我們稱之為「場景指示」

[5]　語出 *Theatre Practice*, New York: Scribner's, 1926.

（stage direction）。透過劇本的對話（台詞），劇作家一邊進行著劇情的推展，一邊塑造人物的性格；在演出過程中，透過劇中角色的交互作用，逐漸呈現出劇作家所要陳述的意念與主題精神；觀眾也就是從這些接續的對話裡，看完一齣戲。從這個表現的形式上，戲劇可說是一種「時間的藝術」，它需要經由時間的累積才能完整的表達出這個作品的內在意義。

2. 敘述和行動

亞里斯多德在《詩學》中曾定義悲劇「為表演而非敘述之形式」[6]，延續上述「戲劇主要在描述人類的故事」的觀點來解釋，如果一個故事是以敘述（口述）的方式來呈現，我們可稱它為說書、講古甚或相聲，而非戲劇。亞里斯多德所謂的「表演」在史塔克・楊的定義中等同於「敘述（speech）和行動（action）」。戲劇的本質源於人類模仿的天性，模仿中，我們藉由人本身的工具（聲音和肢體）來假扮所要模仿的對象，我們說他說的話、做他所做的動作，進而表現他所代表的一種人物性格；這種敘述和行動的模擬就是戲劇藝術的特點。

3. 人類的衝突

戲劇是描述人生的故事，一個故事是否被描述得精彩，就在於它是不是能撼人心弦。就常理來說，人總是會對平淡無奇的事物感到厭煩，卻會被充滿驚奇、曲折的所吸引；戲劇在描寫人生時，如果不能吸引觀眾的興趣，就不是一個成功的作品。我們常以「劇力萬鈞」

[6]　節自《詩學箋註》，姚一葦著，國立編譯館，1966，p.67。

來誇讚一齣戲，我們也會對事情出乎意料外的發展冠以「戲劇性的變化」來形容。其實，追根究底，戲劇引發觀眾注意的就是發生在劇中人人生片段中所遭遇的挫折，以及他如何來面對與克服這個挫折（因為這可能正是觀眾自身經驗的寫照）；這個挫折，就是戲劇表現上所謂的「衝突」；無論悲劇或喜劇，都是對衝突的描寫，簡單來說，喜劇可以是衝突被化解的過程，而悲劇就是衝突所造成難以彌補的結局。

課後討論議題

1. 提出你曾有的看戲經驗，並與所有參與課堂的人做心得的分享。
2. 以你曾有的劇場經驗，提出你對戲劇要素「演員、舞台、觀眾、故事」的看法。

課程基本作業

1. 閱讀參考書目並複習課堂內容，理解後將之做成筆記。
2. 將課中所提到的重要人物條列出來，並搜集與之相關的資料。
 a. 戴奧尼塞斯（Dionysus）
 b. 賽士比斯（Thespis）
 c. 亞里斯多德（Aristotle）
 d. 克雷頓・漢米爾頓（Clayton Hamiltom）
 e. 史塔克・楊（Stark Young）

閱讀參考書目

1. 《世界戲劇藝術欣賞—世界戲劇史》第四章；Oscar G. Brockett著，胡耀恒譯，志文出版社，1974。

2. 《戲劇—發生與生態》上篇（一、二）；葉長海著，駱駝出版社，1990。

3. 《戲劇原理》第一篇第一章至第二章；姚一葦著，書林出版有限公司，2004。

4. 《演藝的歷史》；Neil Grant著，黃躍華等譯，希望出版社，2005。

5. 《戲劇本體論》；譚霈生著，北京大學出版社，2009。

6. 《亞里斯多德詩學論述》；劉效鵬著，秀威資訊，2010。

7. 《劍橋劇場研究入門》第四章；Christopher Balme著，耿一偉譯，書林出版有限公司，2010。

8. 《戲劇的故事》第一部分第一章；Edwin Wilson & Alvin Goldfarb著，孫菲譯，北京聯合出版公司，2012。

9. 《大師為你說的希臘神話：永遠的宇宙諸神人》；Jean-Pierre Vernant著，馬向民譯，貓頭鷹書房，2015。

10. 《戲劇藝術十五講》（修訂版）；第一講；董健、馬俊山著，香港中和出版，2018。

11. 《詩學》；亞里斯多德著，劉效鵬譯，五南書局，2019。

12. 《戲劇》；Marvin Carlson著，趙曉寰譯，譯林出版社，2019。

13. 《認識戲劇》第一章；Edwin Wilson著，朱拙爾、李偉峰、孫菲譯，四川人民出版社，2019。

劇場實務提綱

第二課
戲劇藝術的特殊性

現今我們將藝術劃分為八類，也就是人們常說的「八大藝術」，它們分別是文學、繪畫、音樂、舞蹈、建築、雕刻、戲劇以及電影。各類藝術在創作與欣賞的過程中，均呈現不同的目的與方式；基本上，藝術是無法比較的，每一類藝術都是獨特的。然而，戲劇藝術在其形成的過程中，的確存在諸多較其他藝術複雜的創作因素；在學習創作戲劇前，初學者應先深入了解其中道理。讓我們用「特殊性」來統稱這些創作因素，以便利下面的分析。

一、戲劇是一門綜合藝術

所有的藝術都是在表達創作者內心深層的意念，不同的作者會選擇不同的媒介作為表達的工具；當這個媒介是文字時，它最終形成文學藝術，而當作者選擇以聲音作為工具時，它就成為音樂藝術；以

此類推，肢體形成舞蹈、顏料與畫筆形成繪畫、石材與木料形成建築……。然而，戲劇的工具是什麼？在欣賞戲劇的經驗中，我們似乎看到了演員利用肢體表達情感，也感受到劇作家編寫的台詞所帶來的悸動，同時也在音樂聲響所塑造的氛圍中產生特定的聯想；那麼，戲劇藝術的工具就是舞蹈、文學、音樂等等嗎？的確，我們無法以單一的工具來呈現戲劇，戲劇的創作與產生的過程，可以同時藉由許多其他藝術的工具來表現，正因如此，我們稱戲劇為「綜合藝術」。

（一）什麼是綜合藝術？

相信大部分的人都喝過綜合果汁，果汁中包含了各式各樣不同的水果；分開來，每一種水果都有其特定的味道，合在一起時，雖然它仍然存在果汁中，然而卻因為與其他水果的融合，產生了獨特的風味。戲劇正如同綜合果汁一般，它是在融合了其他各種的藝術後，所形成的一種獨特風味的綜合藝術。

（二）戲劇綜合了哪些其他藝術？

在最古老的戲劇中，從前人所遺留的資料與學者不斷努力的研究下，我們得知，戲劇最初是以歌舞的形式來呈現。據亞里斯多德所說，希臘戲劇源自祭祀酒神戴奧尼塞斯節慶祭典中的歌舞競賽，如此看來，戲劇首先包含了音樂與舞蹈藝術的成份；隨著人類歷史的演變，戲劇在表演時逐漸加進劇本（悲劇競賽），並對演員的裝扮與舞台的景觀有更多更精緻的要求，時至今日，這些要求都已成為戲劇演出時不可或缺的重要元素，更有甚者，在最現代的劇場中，戲劇更嘗試擴展與所有新興之藝術或科技結合的可能。

（三）它如何表現？

在形式上，戲劇如何綜合其他藝術呢？從劇場的經驗中我們可以做出簡單的歸納：

藝術類別	表現方式
文　學	表現在劇本的創作上，其中包括故事的敘述、劇本的結構、人物性格的刻劃、台詞文字的選擇與使用。
繪　畫	表現在舞台布景的畫製、人物形象的塑造，更可推廣至演出海報、文宣品的製作。
音　樂	表現在場景氣氛的營造、角色內心情感的刻劃；更可利用音樂本身對聲音的處理技巧來訓練演員的聲音。
舞　蹈	如同音樂藝術，舞蹈是戲劇最基本的元素，但隨著戲劇形式的演變，現今的戲劇演出（除歌舞劇外）較少使用舞蹈來表現，偶而以穿插的方式做為場景的延伸；但在演員的養成上，舞蹈仍是重要的肢體技術訓練。
建　築	從舞台的結構、布景的設計、搭蓋，推廣至整個劇場的建築規劃。
雕　刻	可利用於道具、布景的製作與雕塑。
電　影	利用電影中攝影的技術，可紀錄戲劇形成的過程及成品；從中，戲劇多了一種被保留（除劇本外）的方式。此外，影片及多媒體的運用和與舞台演出穿插進行的方式，成為近來劇場藝術經常出現的一種創作風格。

二、戲劇是分工合作的群體藝術

戲劇是綜合藝術，它截取了其他藝術的特質，經由融合後成為另一種特殊的藝術形式。在融合的過程中，它需要借重每一單一藝術的創作者在其領域中發揮所長，再由組織者將各種創作在統一的風格與走向的基礎上做調和，形成最終一齣完整的戲劇作品。這樣的創作過

程並不是由一個人獨力完成的，它需要各領域的藝術創作者共同的參與，因此我們稱戲劇為群體的藝術。

（一）什麼是群體藝術？

在戲劇形成的過程中，集合了劇作家、演員、舞台布景設計者、服裝造型設計者、燈光設計者、音樂、舞蹈設計者、以及組合這些創作的導演。在創作中，所有的參與藝術家並非盡情的「為所欲為」，而是在導演所提供的意念與方向基礎上，也就是基於一個共同的創作藍本，進行各自的工作；這些藝術家相對地也提供導演在不同領域中最專業、最精緻的材料，做為融合的選擇；因此，戲劇是將各類藝術做有機組織，並分工、再合作的群體創作。

（二）它如何分工？

戲劇最終的目的在演出，除了上面所介紹的各個參與藝術家外，仍需要一群「執行演出」的人；從戲劇演出的工作性質，我們可將戲劇演出的工作劃分三個部門，即行政、藝術以及技術。行政部門是由製作人所領導的工作群，主要的工作是在支援創作並提供創作所需；藝術部門是由導演所統領的創作主體，而技術部門則是在執行創作工程。這三個部門詳細的分工職責與工作內容即是這門課程的重心，我們將於往後的課程中詳細地解說。

三、戲劇是即時的藝術

所有藝術創作最終的目的在於被人欣賞，藝術家正是透過「創作

一欣賞」的互動模式，達到與他人的溝通。一本文學的作品在寫完、印刷、出版後以最完整、最精美的方式與讀者見面，一幅畫作、一曲音樂及一部電影也都是如此，然而戲劇卻是以不同的方式來與它的觀眾互動。

前面所說到的「戲劇是安排演員在舞台上當著觀眾的面前表演一個故事」，其中「當著觀眾的面前」陳述了戲劇藝術的另一個特點。戲劇不同於其他藝術，它的成品是在觀眾進入劇場後，在觀眾的參與下進行完成的，也就是說，當戲劇尚未進入演出的劇場，觀眾尚未來到之前，所有的創作呈現都稱為「排練」，直到進入劇場，觀眾來到後，才是作品進行完成的最終階段。

（一）戲劇一發生就死亡

在這樣的特殊完成作品的方式下，使得戲劇成為最短暫的藝術。戲劇的演出是在觀眾面前完成的，從開始演出到幕落結束，時間長度大多不超過三小時，在這三小時中，觀眾觀賞到所有參與創作的創作者最終的呈現；演出結束後，隨著觀眾的離去，戲劇的生命也告結束；即便明天再演，也是另一個創作生命的歷程。

（二）戲劇無法重現

對戲劇演出而言，每一次的演出都是一次新的歷程。由於戲劇是由活生生的人來進行演出，又是由人來執行演出的各項技術工程，在每次的呈現中，理所當然不會是機械式的重複。對演員來說，每一次的扮演不會完全一樣，有時受到情緒影響，有時受到其他因素（例如身體狀況、對手演員，甚至技術問題等）的影響，有時甚至會因突然

而來的靈感，或是接收到觀眾的反應而有不同的表演；對執行演出的
工作人員來說，影響的因素就更複雜了。此外，在觀眾的參與下，這
些劇場中人在「眾目睽睽」的壓力下，每一次的演出當然會有不同的
表現，這也就是為什麼戲劇是無法如一重現的原因。有人或許會提出
質疑，「劇本不是戲劇的本身嗎？」「演出的錄影不就是戲劇的重製
嗎？」答案是：劇本是文學不是戲劇；錄影只能記錄演出的實況，它
無法捕捉演出時瀰漫於現場的氛圍。

四、戲劇是最具震撼力的藝術

　　有人說欣賞藝術就如同享受一趟知性的感官之旅，隨著感官的
經驗，留存在我們腦海中的是由此經驗所產生的聯想與感受。欣賞音
樂時，我們藉由聽覺讓流動的音符與旋律進入腦中，之後我們體會了
音樂所帶來的情感變化；欣賞一幅畫作時，藉著視覺我們感受畫中色
彩、光影、線條與其間組合，然後在腦中產生聯想；當我們欣賞戲劇
時，我們憑藉的又是什感官呢？戲劇的演出讓觀眾看得到、聽得到，
甚至聞得到也碰觸得到；人是感官動物，在劇場中，戲劇提供了觀眾
最直接、最多樣的感官經驗；較之其他藝術而言，戲劇既是訴諸人五
官感受最透徹的藝術形式，理所當然，它是最具震撼力的藝術。

課後討論議題

1.就你所有的經驗，比較不同藝術形式給予你的感受。
2.分享你一次難忘的劇場經驗。

課程基本作業

1. 以上課所獲得的知識重新體驗一次劇場演出的經驗。
2. 找出一個曾同時被演出及拍成電影的戲劇劇本，從閱讀、看電影、看舞台演出的經驗中，比較它的不同。

閱讀參考書目

1. 《世界戲劇藝術欣賞─世界戲劇史》第一章。1974
2. 《現代劇場藝術》；Edward A. Wright著，石光生譯，書林出版社，1985。
3. 《戲劇原理》第一篇第四章。
4. 《戲劇的故事》第一部分第一章。
5. 《戲劇》第一章。
6. 《認識戲劇》第一章。

劇場實務提綱

第三課
劇場的源流

劇場是什麼？來看看下面的兩段對話：

「你認為最能代表希臘的歷史遺跡是什麼？」
「對我而言，應該是戴奧尼塞斯劇場吧。？」

「請問你所從事的職業是什麼？」
「我是一個劇場工作者。」

在上面的兩段對話中都提到了「劇場」這個詞，但它們所指的是一樣的東西嗎？

一、劇場的定義

（一）建築物（PLAY HOUSE）

　　單純就字面來說，劇場所指的是演出戲劇的所在地，也就是包含舞台、觀眾席，以及為了演出效果與服務觀眾而衍生出的後台、前台與各項附加設備的建築物。

（二）藝術形式（THEATER ARTS）

　　凡是在劇場中進行演出的藝術類型都可以「劇場藝術」來稱之，除了戲劇外，劇場藝術還有音樂（音樂會）及舞蹈（舞蹈演出）。因此，一個劇場工作者所從事的職務可以是劇場導演、劇場設計師、劇場技術人員、劇場行政人員，當然也可以是演員。

　　這門課程將統括上述兩個層面，先從劇場建築物著手，介紹歷史中劇場建築的沿革，再延伸到劇場藝術，深入探討其組成實務之各部門的工作內容與工作職責。在這一課中，先來看看各時代的劇場建築。

二、劇場的源流

　　前面提到戲劇的展演起自於希臘（大約在西元前六世紀），之後至今的劇場不斷地因劇本與演出的需求，產生了許多的變化。在接下來的課程中，讓我們來看看幾個歷史中重要的劇場狀況及其變革。

（一）希臘

　　現今所存有關劇場的確實資料，以及世界最早的偉大劇本都來自希臘，希臘戲劇的演出最早在祭祀酒神戴奧尼塞斯的節慶中。酒神戴奧尼塞斯的崇拜是在西元前十三世紀左右，自小亞細亞傳入希臘的，到了西元前七、八世紀時，在祭拜的節慶中已經有歌隊舞蹈的競賽了。伴隨著這些舞蹈的是稱頌戴神的「戴神頌」，依照亞里斯多德的說法，戲劇就是從這些讚美歌與舞蹈蛻變而來的。讓我們以重點條列的方式，整理出希臘劇場的概況：

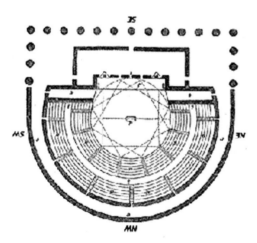

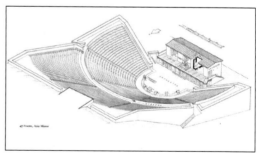

（上）　**圖3-1**　希臘劇場之平面圖。
（右上）**圖3-2**　希臘劇場之立體圖。
（右下）**圖3-3**　希臘劇場之復建模型。

1. 希臘早期的戲劇具有儀典性質，是一種全民的活動，所以必先考慮到容量；因此，露天劇場是最合用的形式。此外，露天演出也降低了照明設備的需求。

2. 西元前六世紀，露天劇場是由一片山坡和山腳下的一塊平台構成，山坡可供觀眾站著或坐著觀賞演出，平台則供演員表演之用。在平台中央，設有一座祭壇。當時的演出可能沒有布景。

3. 西元前五至四世紀，劇場在原來的基礎上做出改善，觀眾席的部分嵌進了石塊成為了座位，整個觀眾席呈半圓型，可容納一萬四千人，而表演區則改建成圓型的舞蹈場（orchestra），同時，為增加演出效果，在表演區的後方搭蓋起景屋（skene）。

4. 景屋最早是供演員上下場、化妝、休息的一排木造的長形建築，兩邊帶有突出的前翼，它與觀眾席並不相連。而在前翼與觀眾席之間的空間，正好做為舞蹈場的入口。後來景屋改以石塊建造，並漸漸轉變為戲劇演出的背景。景屋最早有三門，後來增為五門，中門是主角或皇族尊長出入口，右門是第二個演員的出入口，此門代表通往客室的方向，左門則是宮中中、下層執事及奴隸的進出口，並做為通往荒漠或監獄的方向。外來人物均由樂池兩側上下場，它們代表往城郊或戰場方向。演出時，交相出現的歌隊則由舞蹈場入口進出。上述這些規則，都是一般悲劇的演出傳統。

5. 為了因應特殊的演出需要，某些機關逐漸產生，如台車、暗門、降神機、造雷機等。台車是用來推出死者屍體的（希臘戲劇中大部分的死亡場景都在後台發生，不做演出的呈現），暗門是一個暗室，上有翻板，可能位於樂池中供死者顯靈用。降神機在將飾演神靈的演員吊下昇上，造雷機是用在神靈出現時的聲響效果，以一個填裝

鵝卵石的瓦罐與一個銅盤組合而成的。此外，活動三角架是由三片木板合成，裝置在一個活動支點上，放置於景屋前用來造成突然現身的效果或用於布景的更換。

6. 西元前三至二世紀，受到了政治社會變遷影響，戲劇演出形式改變，新喜劇的演出比較接近寫實。圓型樂池改成正半圓，半徑處予以直線延伸形成兩翼，戲劇行動限於台框之內，樂池僅做歌隊之用。台框柱間及背景建物正面均加上了很多的裝飾以求盡量接近寫實。其他如化妝室、服裝道具儲藏室均粗具規模。這個階段的劇場形式一直維持到羅馬時代，改變不多。

（二）羅馬

羅馬建立於西元前第八世紀，一開始是個無足輕重的小城，到了西元前第三世紀勢力轉為強大，也是在此時，羅馬人開始接觸戲劇；

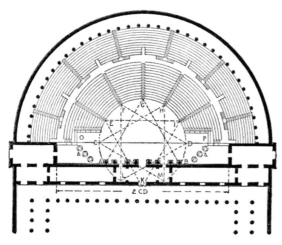

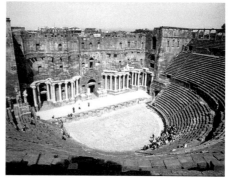

（左）圖3-4　羅馬劇場平面圖。
（上）圖3-5　為位於Syria的羅馬劇場，可容納一萬五千名觀眾。

在它併吞希臘的同時，當然也就接收了劇場的概念，並且在往後依自己的需要加以改變。在羅馬，戲劇演出的節慶與戴奧尼塞斯的崇拜無關，大部分是官方的宗教禮拜，有些則是由富有的公民為了某種特殊場合出資所做的演出，如顯要人士的葬禮或是軍隊的凱旋等。

1. 西元三世紀之前羅馬並沒有劇場建築，都是臨時搭建在所祭拜的神祇的廟宇附近。它的樣子大概是：一個臨時的看台環繞著半圓型的舞蹈場，以及一條窄長的長舞台，舞台高出平面五呎，舞台兩端及背後有景屋圍繞。

2. 羅馬第一個永久性的劇場建立在西元五十五年的龐貝，是一個石造的劇場。羅馬劇場與希臘劇場大體相似但仍有幾點差異：

 (1) 典型的羅馬劇場建在平地上，觀眾席與舞台是一體相連的。

 (2) 舞蹈場呈半圓型，而舞台正面就切在半圓的直徑上。觀眾席座位圍繞著半圓周擴散，大約可以容納一萬至一萬五千人，有的劇場甚至可以達到四萬人之多。

 (3) 舞台高出舞蹈場五呎左右，深二十至四十呎，長一百至三百呎。舞台的背景是固定的建築，它的後牆上至少有三扇門，而長形舞台的兩端又各有一扇門，整個舞台背景有兩層至三層高，雕塑裝飾，精美壯觀。

 (4) 舞台上方加蓋了屋頂，屋頂的作用在於保護舞台背景，並能幫助傳聲。

3. 儘管劇場的外觀雄偉，它們並不是理想的演出場所，因為舞台上有太多分散注意的建物。事實上，羅馬戲劇的演出只是神靈祝典的一部分。羅馬劇場還用作競技場，甚至水戰賽舟場。

（三）中世紀

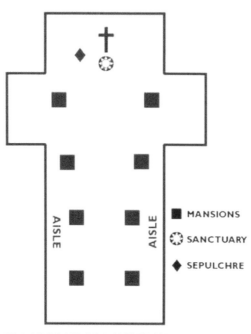

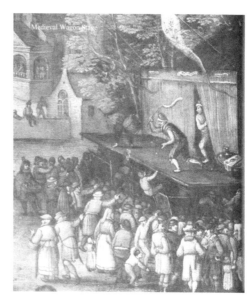

（左）圖3-6　中世紀教堂演出平面圖。
（上）圖3-7　中世紀戶外演出的狀況。

　　中世紀在文化史上被認為是人文、藝術、科學的黑暗時期；雖然有人說在黑暗時期戲劇活動一概遭受極度壓制，但是在許多當代的文獻證實了「演員」的存在。然而，在教會的反對下，演員很少公開的演出，一直要到教會本身開始在它的儀式中加入戲劇性的插曲，戲劇才得以重見天日。中世紀戲劇演出的最大特色在於不需要固定的專設建築，也就是說，這個時期並沒有固定的劇場建築。

1. 西元十世紀，戲劇的演出在教堂中進行，教堂中並沒有提供演出所用的固定舞台，演出時表演空間分為兩個部分：公共表演地與景觀站。公共表演地指的是一齣戲呈現表演的地方，但因教堂內空間有限，無法將所有需要的布景通通並置在公共表演地上，為了解決這個問題，布景被分成不同的景次，放置在一個一個的景觀站中，這些景觀站圍設在公共表演地四周的其他空間。景觀站利用簡單的背景佈置，用以標明事件發生的地點；也就是說，演出時演員們依照故事順序在一個一個事先搭好的景觀站演出，而觀眾也跟著移動到一個一個的景觀站觀賞演出。

2. 西元十三世紀，戲劇移出教堂在室外演出，演出地點多選擇兼具室內、室外、背景的公共場所，如教堂外、市場、聚會所等建築前。通常先搭設一個較高的舞台，有時利用建築物前高出地面的門廊，演出仍依景觀站的方式劃分表演區，在排列上改變以往的平行相對而採用一列的組合。此時的景觀站使用固定的景片拼成立體的建物，比以往精緻的多。觀眾可坐於臨時搭建的看台上或自行尋找較高的走廊、附近的樓台或席地而坐。

3. 除了在固定地點的演出外，中世紀另一個演出的特色是將景觀搭設在馬車上，從一個地方拉到另一個地方，這種演出稱為活動台車。車台分為兩層，上層是舞台，下層用帷幕遮掩供演員化妝或休息所用。觀眾不需移動，只要選定地點等著每一輛馬車依序而來。

4. 中世紀的戲劇每一組劇都包括三個動作層面，天堂、人間、地獄，都以垂直或水平的方向佈置，天堂在右方（上），地獄在左方（下），兩點之間是人間萬象（中）。為了區別三個層面的不同與收取教化之效，演出講究特殊的效果。為了要製造特殊效果，舞台使用大量

的機關，大部分的機關是在舞台下操作，舞台面挖有許多小活門供人物及道具的進出，有的場面需要「飛行」，於是利用緊鄰的建築物來安裝滑車和繩索。上方的機關可以用布幕遮掩，布幕上繪有代表雲彩或天空的圖畫。

（四）文藝復興時期

中世紀戲劇在十六世紀時已不時興，它的劇場演出方式逐漸被已在發展的文藝復興運動中的劇場所取代。在文藝復興時期劇場變革最顯著的首推義大利，但在介紹義大利的劇場前，先讓我們來看看造就人類最偉大的劇作家莎士比亞的伊麗莎白劇場。

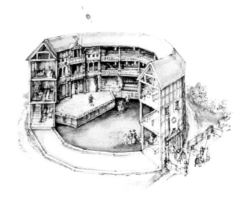

1. 在伊麗莎白女王（1576-1615）即位前，倫敦沒有任何劇場設立，戲劇活動多半於露天平台舉行，直到1576年一名演員伯比其（James Burbage）於倫敦城東建立「劇院」（The Theater）。

(1) 當時有兩種劇院建築，露天劇場和室內廳堂；前者也稱為「公共劇院」，後者稱為「私人劇場」。這兩種劇場其實都是公共劇場，差別在於私人劇場規模較小、索費較多、觀眾

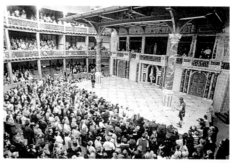

（上）圖3-8　玫瑰劇場剖面圖。
（下）圖3-9　復建後環球劇場演出的情形。

的水準也較高。從1616年起，同一個劇團夏天在公共劇院演出，冬天則轉至私人劇場演出。

(2) 在1615年以前，公共劇場共有九家，分別是「劇場」（The Theater, 1576-1597）、「帷幕劇院」（The Curtain, 1577-1627）、「伯特戲院」（Newington Butts, 1579-1599）、「玫瑰劇院」（The Rose, 1587-1606）、「天鵝劇院」（The Swan, 1595-1632）、「環球劇院」（The Globe Theater, 1599-1613; 1614-1644）、「吉星劇院」（The Fortune, 1600-1621; 1621-1661）、「紅牛劇院」（The Red Bull, 1605-1663）以及「希望劇院」（The Hope, 1613-1617）。這些劇院全部建在倫敦城外，在倫敦北郊或泰晤士河南岸。

(3) 這些劇場在細節上差異很大，但大體上的建築卻是相似的。典型的劇場如下：圓型、八角形或方形的草頂建築物，圍繞一個無頂的中庭而成。建築物有三層，做為觀眾席，可容納二千至三千人，中庭稱為「池子」（pit），舞台搭設在池子的一邊，池子的其餘部分沒有座位。

(4) 舞台是一個高出地面四至六英尺的平台，後方兩邊各有一個門供演員進出，中間部分有一個空間供顯示與隱藏之用。

(5) 舞台上、下都藏有機械裝置，舞台地板所開的活動小門可充當墳墓，可供鬼魂之出現使用，也可以發出煙火及供其他特殊效果用。舞台前端有柱子支撐屋頂，也就是說舞台是有屋頂的。

(6) 起重機、繩索和升降東西用的滑車也藏在舞台上、下，這個區域也操控警鐘、雷聲、鳴炮與放煙火等音響效果。

(7) 第一座私人劇院是1576年開幕的「黑僧劇院」，這個劇院是原修道院一間大廳所改建。私人劇院的舞台與公共劇院無大差別，只

是在池子中置有座位，容量大約是公共劇院的一半到四分之一。

2. 義大利劇場

　　文藝復興時期義大利的劇場格新運動影響了全歐洲，它所建立起的劇場建築觀念與劇場型態甚至延續至今。這個時期對後世最大的貢獻莫過於鏡框式劇場（proscenium theater）的產生。

(1) 義大利舞台的發展自始即受到兩個因素的影響，一是維蘇維斯（Vitrurius）的建築學著作，二是當時對透視法的研究。維蘇維斯在西元前一世紀寫了《建築學》共十冊，其中第五冊討論劇場建築，這部書一直到1414年才被發現。在透視學方面，現今通常將其形成歸功於佛羅倫斯的藝術家布魯納齊（Brunellechi），雖然他不是創始者，但他將前人的知識歸納整理出一種便於傳授的方法，對當時的人來說，透視法是一種魔術，它創造出空間與距離的幻覺。在這兩種因素的影響下，義大利逐漸發展出現今仍廣泛使用的鏡框式劇場。

(2) 在這個時期，第一篇探討舞台的文獻是藝術家塞里歐（Sebastiano Serlio）所著的《建築學》，書中參考羅馬劇院遺址，並結合十六世紀的審美傾向，他的設計構想大致如下：

　A. 劇院設置在既有的大建築物裡，整體劇院為長方形，觀眾席在建築的一端，舞台在另一端；中間相隔著羅馬劇院中的樂隊位置。

　B. 舞台分前後兩區，前區供表演使用，後區又分高、低兩部分供放置布景使用。地板上畫有格子，格子向後逐漸縮小，線條集中在後面的中心點。前低後高的傾斜度與逐漸縮小的格子在非常有限的空間內造成了距離的幻覺。

圖3-10 位於Bologna的義大利劇場。

 C.觀眾席呈半圓型階梯式排列,面向舞台。

 D.布景設計只有三種,分別用於悲劇、喜劇和田園劇。悲劇和喜
 劇大都是代表城市、街道及廣場的建築,而田園劇則是代表山
 林的自然景色。在舞台的天花板方面,使之從前向後傾斜,以
 配合地板的向後增高,加強幻覺的建立。

 E.為了保持透視幻覺,演員必須與布景維持適當的距離和角度,
 他們不是在「景內」而是在「景前」演出。

(3) 現存年代最早的文藝復興劇院是建立於1580-1584年的奧林匹克
 戲院,這個劇院遵守了維蘇維斯的構圖,同時也深受透視學的影
 響。它在1585年開幕,並延用至今。

(4) 第一個設置永久舞台鏡框的
　　劇院是1628年建立在帕爾瑪
　　（Palma）宮廷的發納斯劇院
　　（Theater Farnese），這個劇院
　　的特色大致如下：

　　A. 舞台前有一個大型的拱門框
　　　起鏡框。

　　B. 鏡框後的布景已不使用透視
　　　假像，改採立體的空間，有
　　　牆和其他建築物陳設圍繞形
　　　成表演區。

　　C. 鏡框加上了大幕，便於換景
　　　並遮掩舞台機械。

　　D. 演員進入了「景內」表演，
　　　成為整體的一部分。

　　E. 觀眾席成馬蹄形排列，這種
　　　安排可以增加容量，並在需
　　　要時將表演區擴充到觀眾席
　　　前的空間。

(5) 發納斯劇院是現代劇院的始
　　祖，它所提供的典範成為以後
　　劇場建築的基本模式，影響力
　　一直持續到十九世紀後期。
　　（見圖4-5）

（上）**圖3-11**　義大利劇場彩繪圖。
（下）**圖3-12**　義大利劇場內演出情形。

(6) 當時一般公共劇院的狀況如下：

> A. 舞台鏡框把舞台與觀眾席分開，舞台的地板由後向前傾斜，舞台的地板下面有足夠的空間裝置機關和暗門，舞台的上方有足夠的空間容納背景幕、沿幕與其他設置，舞台兩側所餘的空間較小。

> B. 觀眾席呈U字形，環繞四週的牆壁通常有兩層以上的包廂。

> C. 劇院在室內，因此需要人工照明，蠟燭與油燈在煤氣燈發明（1825年）前是主要的照明設備。這些器材裝置在鏡框裡的上方與兩側，舞台前緣的部分則置有腳燈，其他的燈綁在直立的桿子上，放在每一片翼幕後面。

> D. 換景時所使用的方法從三角形布景、布景車、滾筒形布景到後來的輪桿系統。

> E. 舞台前的幕只在開演前使用以增加開幕時的驚奇效果，換景時不落下，換景的過程也是表演的一部分。

(7) 鏡框式舞台與以往的舞台迴然不同，古典的劇院以一個固定的建築物的正面做為任何地方如街道、寺院或皇宮使用，中世紀的舞台以象徵的方式同時代表著許多地方，而鏡框式劇場嘗試在舞台的有限空間以內造成一整個地區的幻覺。人們對於製造複雜的幻覺愈感興趣，鏡框式劇場此後也愈形發展。到了十七世紀，鏡框式劇場已發展完全，包括翼幕、垂幕、沿幕、透視法布景、舞台鏡框換景的設備、製造特殊效果的機關。觀眾席、樂隊區、包廂與樓座也有一定的面貌。

（五）十七－十九世紀

　　鏡框式劇院源起於義大利，1700年以前已遍及全歐，一直到十九世紀中還沒有改變。現在的劇院還有許多地方取法於它。在二十世紀前，戲劇演出的方式大多在這樣的劇場形態中進行，在這段歷史中，劇場演出著重在各個藝術流派或獨特的劇場藝術家的劇場演出風貌，在他們的演出中，或許為因應各項學理的開創與實踐而在劇場技術上，如對布景的應用以及對各種設備的使用上有所不同，但是鏡框式舞台的劇場方式卻是不變的。

　　在這期間，劇場的設備包括舞台、觀眾席、樂池以及前台，都有長足的發展進步。有關這部分的詳細發展，將於後面劇場的設備中再做介紹。

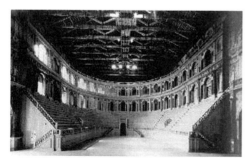

（上）**圖4-5**　發納斯（Farnese Theather）
　　　　劇院。
（右）**圖4-6**　鏡框式舞台及其樂池。

（六）二十世紀

二十世紀起，各類演出形態產生劇烈的創新，尤其在二次世界大戰後，各類小劇場運動如雨後春筍般流遍全世界，鏡框式劇場的舞台與觀眾面面相對的演出方式也有了不同的突破。

(1) 圓型劇場的演出

圓型劇場採取的是一種觀眾在四周，表演區在中心的一種演出方式。

(2) 環繞式劇場演出

環繞式劇場與圓型劇場正好相反，採取觀眾在中心而表演區環在觀眾的外圍。

(3) 環境劇場演出

環境劇場的演出選擇在街頭、巷道、車站或是公園等等各種人們常涉足的地方，是一種舞台與觀眾席並不明顯區隔的演出方式。

時至今日，劇場的演出包羅萬象，過去的劇場形態以及從此跟基所發展出的各類型的劇場都是可以加以利用、融合與革新的；現今戲劇演出的意義在於意念的呈現與對各型劇場的充分開發，而不在劇場形式的探索。

課後討論議題

1. 以一個對應課程中提到的每個時代的劇本，討論當時可能的演出
 狀況：
 (1) 希臘——《伊底帕斯王》（Oedipus the King；Sophacles）
 (2) 羅馬——《麥納克米》（Menacehmi；Plautus）
 (3) 中世紀——《每個人》（Everyman）
 (4) 伊麗莎白時期——《哈姆雷特》（Hamlet；Shakespeare）
2. 討論你曾有的、在不同劇場形式的觀戲經驗。

課程基本作業

1. 搜尋各時代劇場圖片，對應上課所講述的內容。
2. 從閱讀的內容中整理更細節的筆記。

閱讀參考書目

1. 《世界戲劇藝術欣賞—世界戲劇史》第四章至第十二章。
2. 《舞台技術》第一章至第二章；聶光炎著，黎明文化事業公司，1982。
3. 《演藝的歷史》。
4. 《戲劇的故事》第二部分。
5. 《戲場藝術的多元發展與設計：從劇場形式解析舞台設計》第二章；林
 尚義著，2012。
6. 《戲劇欣賞：讀戲‧看戲‧談戲》（五版）第五部；黃美序著，三民書
 局，2018。

7. 《劇場經營管理》第二章；周一彤著，揚智文化，2018。
8. 《戲劇》第七章至第九章。
9. 《認識戲劇》第三章。

第四課
劇場的型式

當有人問到「這個劇場是什麼型式？」的時候，他的意思是「這個劇場的舞台是什麼樣子的？」如果一個劇場的舞台是傳統的鏡框式，那麼我們可以說這是個「鏡框式劇場」；如果它的舞台是四面都可以放置觀眾的型式，那這個劇場就是所謂的「圓型劇場」。不同劇場型式的演出方式以及所造成的演出效果是極為不同的，基本上，其間的差別在於舞台與觀眾之間的互動關係。在這一課裡，我們要來介紹各種型式的劇場。

一、鏡框式劇場

歷史上的第一個鏡框式劇場是出現在1628年義大利帕爾瑪（Parma）宮庭的發納斯（Theather Farnese）劇院，這個劇場的根本是建立在視覺藝術上，特別是在文藝復興時期繪畫藝術所興起的「透視學」技

巧；透視繪畫方法在義大利高度發展是在十五世紀，走進劇場藝術範疇則是在十六世紀。舞台鏡框的起源有幾種不同的說法，有些人認為它是由羅馬舞台的中央大門擴大演變而來的，有些人認為它是由凱旋門演變而來的，有些人則認為是模仿圖畫的畫框而來；每一種說法都可能正確。無論起源如何，鏡框式劇場在現今已成為最普遍的劇場型式，以下讓我們來看看鏡框式劇場的特色，以及在不斷的發展下它逐漸形成的舞台周邊設備。

（一）它把舞台移到鏡框之後，並在舞台上裝置可以變換的繪畫式布景，同時，使用了前幕（大幕）把觀眾席與表演區隔開。

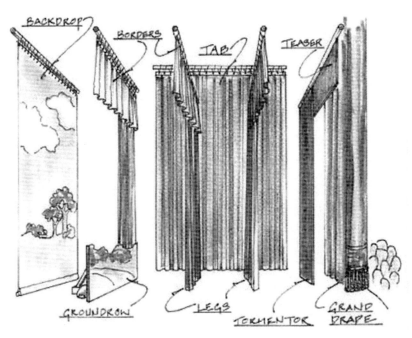

圖4-1　舞台布幕。

（二）鏡框式舞台與以往的舞台迥然不同，它嘗試在舞台的有限空間以內造成一整個地區的幻覺。中世紀的舞台以象徵的方式同時代表著許多地方（天堂、人間、地獄），而鏡框式舞台可以呈現，比如說，一個建築物（繪畫方式）與其延伸的區域，如廣場、街道或公園（舞台上的實景），由於布景是採透視的繪畫方法，因此舞台看起來有前後層次，具立體與真實感。

（三）舞台鏡框的功用有二，一，遮斷觀眾的視線，使透視法發揮效力。假如觀眾看見布景的後面就是劇場的牆壁，距離與空間的幻覺便破壞無遺。舞台鏡框侷限舞台畫面，集中觀眾的視線注意力。二，假如要換景的話，舞台鏡框可以掩蔽搬動布景的裝置與舞台以外的空間，舞台鏡框隱藏製造魔術的機關設置，保持了戲劇的神秘性。

（四）為了製造戲劇幻覺，「幕」的使用在鏡框式劇場是不可或缺的。基本上，幕可依放置的位置分為幾種：

圖4-2　各種大幕

1. 大幕（curtain）：置於舞台的前方，做為阻隔舞台與觀眾的分界。大幕具有遮蔽換景動作的功能，同時也可以做為劇中段落起迄的節律之用。

2. 沿幕（border）：置於舞台正上方，通常會有三或四道（視劇場的大小而定）。它的作用主要在遮蔽燈具以及演出所需製造效果的機關。

3. 翼幕（wing）：置於舞台的左右兩側，一般來說它是與沿幕相配合的，也就是說舞台上方有幾道沿幕，舞台兩側就有幾道翼幕；它的作用在於遮蔽兩側等待換場的道具或演員。沿幕與翼幕的搭配使用，可劃定舞台的空間，也就是設定了戲劇世界中的空間感。

4. 天幕（cyclorama）：置於舞台的最後方，也就是觀眾視線可及的最遠處，它遮蔽了舞台後面劇場的牆壁。一般來說，天幕多為白色，可反映燈光的色彩效果。

5. 背景幕（drop）：是布景的一種，使用時放置於舞台空間中的最後面，它可製造場景的效果也可取代天幕的功能。

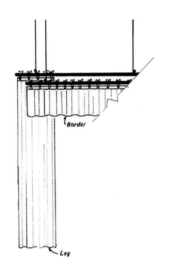

圖4-3　沿幕與翼幕

圖4-4　背景幕

（五）在現代某些大型的劇場中設有懸吊系統（fly system），這個裝置位於舞台正上方，是由許多的吊桿與滑輪所構成。為了換景的快速與便利，在演出前，事先把每一幕中所要使用的軟、硬景懸掛在適當的吊桿上，換景時只要拉起與放下更換的吊桿即可快速完成動作；這樣的換景方式取代以往必須降下大幕換景的費時工程。懸吊系統的裝置在現代的劇場中幾乎是必要的配備了。

（六）舞台前沿（apron）：舞台前沿所指的是當大幕降下後，突出於鏡框前的舞台部分。一般而言，在幻覺劇場中演出一定在鏡框之內進行，在這種情形下，前沿可視為是舞台（虛幻界）與觀眾席（現實界）間的緩衝區域。

（七）樂池（orchestra pit）：樂池，顧名思義，是放置樂隊供其演奏的地方。它位於舞台前，低於舞台的一個下凹處，樂隊的指揮可清楚地看到舞台上戲的進行又不至於阻擋到觀眾的視野。

（八）觀眾席：在以戲劇幻覺為訴求的鏡框式劇場中，觀眾席通常只能從一面看向舞台；舞台向觀眾打開的那一面，就是所謂的「第四面牆」。

　　自從鏡框式舞台出現後，幾百年來一直是劇場中最主流的舞台型式，然而在二十世紀初，戲劇理論產生了許多新的觀點，新理論的產生帶來不同的劇場呈現方式，為了滿足新方式的演出，連帶著舞台的型式也跟著產生變革。在劇場型式變化的過程中，我們似乎可以推敲出它變化主要的因素是建立在觀眾與表演者的互動關係上。以下來看看幾種不同型式的劇場。

圖4-5、4-6　鏡框式劇場（電腦繪圖：劉志偉）。

二、馬蹄型劇場

　　這種劇場型式通常又被稱為3/4圓劇場，從名稱來看，它的舞台是一個3/4圓的形狀，觀眾席就圍繞在這個3/4圓的周圍；對於表演的人來說，他是三面面向觀眾的，他的第四面則是一個簡單的布景裝置部分。在這種劇場中的演出，布景通常較為簡單或選擇暗示性較高的非寫實布景。在馬蹄型劇場中，表演區主要在觀眾面前的舞台而不是鏡框內的舞台，劇場裡的互動關係也就較鏡框式劇場更密切了。

三、伸展型劇場

　　這是鏡框式劇場的變型。基本上，在鏡框內的舞台部分與前者相同，最大的差別是在「突出」的舞台部分。這塊突出的舞台伸入至觀眾席，觀眾席則形成一個寬廣的弧線，圍繞著這個伸展舞台的三面，觀眾同時可看見前舞台與後面的橫貫舞台（鏡框內的舞台）。這個伸

圖4-7、4-8 伸展型劇場（電腦繪圖：劉志偉）。

展出的舞台可被視為是鏡框式劇場中舞台前沿（apron）的擴大；這種伸展式舞台實際上是結合了馬蹄型劇場和鏡框式舞台的特徵。演員上、下場通過在舞台左、右邊牆部分的門和舞台內鏡框的後面。它的布景裝置可以是平面的，也可以很有深度，通常只有道具和簡單輕便的景片被放置在前舞台，其他較大的景物在換景時則利用人力或軌道推滑到舞台上。

在這樣的劇場中，由於表演者走出了鏡框拉近了他們與觀眾的距離，觀眾與表演者的互動又更進一步了。

四、圓型劇場

圓型劇場又稱為中心劇場，顧名思義，它的舞台是一個圓的中心，也就是說，觀眾席將表演區圍在中間；在這樣的定義下，舞台並非一定是圓型，也可以是方形、長形，只要舞台在觀眾席的中間即可。對於某些人來說，圓型劇場是最具創造力的劇場呈現方式，由於

圖4-9、4-10　圓型劇場（電腦繪圖：劉志偉）。

它四面面向觀眾，在表演時導演的處理就更須「面面俱到」了。演員上、下舞台區需經由觀眾席間的通道，這使得劇場的互動更為緊密，甚至有時觀眾會成為表演的一部分。在使用布景上非常自由，可複雜、可簡單，甚或完全沒有，以強調演員的表演與導演的調度。

　　就圓型劇場的特質來看，它最不同於鏡框式劇場在於，一，劇場的表演更接近觀眾，二，它是一個立體的劇場，演員在觀眾的眼裡已不是繪畫的一部分而是活生生的立體雕塑。

五、可變型劇場

　　由於劇場演出方式不斷的創新，劇場的型式也跟著不斷變化；可變型劇場是最適合實驗性戲劇演出的選擇。基本上，它是一個「空」的空間，也是劇場工作者通稱的「黑盒子」劇場。它可視演出需要機動地搭設表演區與觀眾席，通常這是一種較小的劇場，容納的觀眾人數也較少。

圖4-11、4-12 黑盒子劇場中，表演區及觀眾席可自由安排。

《娜拉離開丈夫以後》
舞台設計：王孟超
導　　演：黃惟馨
演出地點：國家劇院實驗劇場
劇場型式：黑盒子劇場

課後討論議題

1. 分享你曾有的不同劇場型式的看戲經驗。

2. 以一個劇本為例，討論它在不同型式劇場演出的可能狀況。

課程基本作業

1. 參觀國內不同型式之劇場，對應課程所講述的內容。

2. 觀賞一個你所沒有經驗過的劇場型式演出。

閱讀參考書目

1.　《舞台技術》第三章。
2.　《台灣劇場資訊與工作方法（2）：劇場空間概說》；邱坤良，行政院文化建設委員會，1998。
3.　《西方戲劇‧劇場史》；李道增著；清華大學出版社，1999。
4.　《劍橋劇場研究入門》第三章。
5.　《戲場藝術的多元發展與設計：從劇場形式解析舞台設計》第三章。
6.　《認識戲劇》第五章。

第五課
劇場的結構與設備

　　現今不論人們到劇場是為工作、休閒娛樂、欣賞藝術或是其他任何的目的，劇場已經成為人們生活的一部分，我們也相信會有越來越多的人持續地加入各種劇場活動。既然劇場在人們的生活已佔有重要的地位，那麼，一個理想的劇場應該是什麼樣子的呢？

　　劇場活動基本上由「演出者」與「觀賞者」雙方所組成，這兩者對於劇場的需求與要求會因立場的不同而有不同；在這一課中，我們將來規劃一個能同時滿足演出者與觀賞者的現代化劇場，看看一個所謂的「現代化」劇場應有的結構及其設備。

　　為了方便解說，我們首先將劇場依演出者與觀賞者的活動區域，劃分為「演出活動空間」與「觀眾活動空間」。

一、演出活動空間

　　演出活動空間所指的是為呈現演出所需使用到的空間；如果再依演出進行時實際的需求與安排，又可以再細分為「表演活動空間」與「支援表演空間」。

（一）表演活動空間

　　表演活動空間所指的是演出進行的地方，這個部分主要是演出呈現的舞台以及其因劇場型式所延伸的週邊，如舞台前沿、樂池等（請回顧第四課劇場的型式）。不論劇場的型式為何，一個現代化的劇場

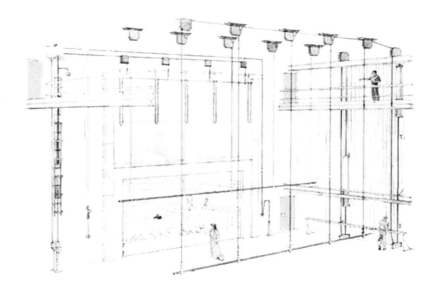

圖5-1　舞台燈光吊桿設備。

在表演活動空間中所能提供的設備越好，演出的效果也可能越佳。以下讓我們以使用最廣的鏡框式劇場為例，來看看這些設備：

1. 舞台

(1) 鏡框大小（最大開口、最小開口）。

(2) 舞台大小（深度、高度、寬度）。

(3) 前沿（大小、與鏡框口的距離）。

(4) 可否升降。

(5) 可否旋轉。

(6) 舞台高出地面的高度。

(7) 舞台上下是否有因應各種演出需求的機關裝置。

(8) 舞台上是否有布景升降口。

(9) 舞台上是否有足夠的電力設備。

(10) 舞台上是否有良好的收音設備。

(11) 側舞台的空間大小。

(12) 後舞台的空間大小。

2. 幕

(1) 種類。

(2) 數量。

(3) 可否換置。

(4) 可否升降。

(5) 手動或是電動操作。

(6) 動作的形態與速度。

3. 燈具

(1) 數量。

(2) 種類。

(3) 系統。

(4) 周邊配備（調光器、腳架、色紙、色片夾、GOBO夾、纜線）。

4. 懸吊系統

(1) 數量。

(2) 重量。

(3) 速度。

(4) 類型。

(5) 手動或是電動操作。

5. 樂池

(1) 大小（深度、高度、寬度）。

(2) 可否升降。

(3) 是否具備電力或照明裝置。

(4) 出入口。

（二）支援表演空間

支援表演空間所指的是幫助演出進行，或與演出有關所會使用的空間；基本上，這個空間是觀眾所看不到的，一般我們以「後台」來統稱它。

1. 側舞台。

2. 後舞台。

3. 舞台監督工作區。

4. 燈控室。

5. 音控室。

6. 布景間。

7. 服裝間。

8. 道具間。

9. 演員化妝間。

10. 工作人員休息區。

11. 茶水間。

12. 廁所。

13. 醫務室

14. 卸貨區。

二、觀眾活動空間

　　觀眾活動空間指的是觀眾到劇場觀賞節目所使用的空間，包括觀眾進場、離場，與觀賞節目時所在的區域，前者我們稱為「前台」，後者則為「觀眾席」。

（一）前台

1. 售票處。

2. 詢問處。

3. 交誼廳。

4. 寄物處。

5. 服務處。

6. 禮品部。

7. 販賣部。

8. 餐廳。

9. 遲到觀眾等候區。

10. 廁所。

11. 停車場。

12. 無障礙設施。

（二）觀眾席

1. 座椅（數量與形式）。
2. 走道。
3. 出入口。
4. 音響設備。
5. 消防設備。
6. 逃生設備。
7. 空調系統。

　　在這一課中，雖然我們所討論的是一個現代化劇場的結構與設備，但是仔細想想，上面所提到的似乎也都是一個劇場所不可或缺的基本條件。當然，每個劇場在建築的規劃上會因基本訴求、經費、空間等因素而有不同的考慮，然而，如果我們對劇場結構與設備有了非常實際而透徹的了解，進而把它當作是一種劇場演出的基本態度，那麼即使是在一個空無一物的空地上都可以創造出最佳的演出效果。

課後討論議題

1. 以一個現有的劇場為例，討論它的各項設備。
2. 分享你曾有一次看戲時的「前台」經驗。
3. 分享你曾有的一次觀眾席經驗。

課程基本作業

1. 搜集國內各大劇場（如國家兩廳院、台中國家歌劇院、衛武營國家
 藝術文化中心、城市舞台）的設備資料，對應課程內容做一通盤的
 了解。
2. 實地參觀這些劇場，加深你對劇場的認識。

閱讀參考書目

1. 《劇場管理》第二章至第四章；尹世英著，書林出版有限公司，1992。
2. 《台灣劇場資訊與工作方法（2）：劇場空間概說》；邱坤良，行政院文
 化建設委會，1998。
3. 《戲場藝術的多元發展與設計：從劇場形式解析舞台設計》第三章。
4. 《到全球戲劇院旅行I　歐陸三國的14個戲劇殿堂》；王娑綠等著，國家
 表演藝術中心國家兩廳院，2013。
5. 《到全球戲劇院旅行II　4洲9國的16個戲劇殿堂》；Mosla等著，國家表
 演藝術中心國家兩廳院，2013。
6. 《劇場經營管理》第四章。2018

劇場實務提綱

第六課
戲劇展演的分工與組織

在介紹完「劇場」的一個面向後，緊接著讓我們來看看它的另一層意義。

戲劇的展演是一項龐大又複雜的工程。在前面的課程中，我們不只一次提到戲劇是一門綜合的藝術，同時也是分工合作的群體藝術，在實際的創作工程中，有一群合作的藝術家進行著意念的構思，還有一群技術人員將這些意念或設計具體的製作成形，此外，另有一群人負責處理一些與創作無直接關係但卻維繫演出成敗的行政事務，諸如演出檔期、演出經費、演出宣傳以及觀眾服務等等；在這樣複雜又多元的工作組成下，為了順利演出的進行，「分工」與「組織」是最好、最有效的工作方法。在歷經無數相關從事者（劇場工作者、企業經營者、行政規劃者）常期的討論下，將得自演出實務中的經驗與實際發生的問題做一統整，規劃出一具體可行的分工組織法；目前一般的劇場演出的分工，依其工作的性質分為「行政」、「藝術」與「技

術」三個部門。

一、戲劇演出中的行政、藝術與技術

先就三個部門的性質做一粗略的介紹：

（一）行政部門

行政部門的工作，簡單來說，與「人、事」有關。行政工作不是創作，而是在提供創作環境、提昇創作品質並服務創作目的。

（二）藝術部門

藝術部門是戲劇演出工程中創作的主體，也就是最終作品從意念轉化成舞台演出的組成者。

（三）技術部門

技術部門可以說是作品的製造者，他們負責將藝術部門的想法與設計「做」出來。

這三個部門表面上是獨立運作，但卻又是息息相關的；緊接著，來看看它們之間如何「分工」與「合作」。

二、分工與組織

在行政、藝術與技術三個部門中，不同工作性質的人在各自的領域中從事自己的工作內容，每個部門中又各自有一個領導者監督並帶

領著部門工作的進行，除此之外，部門與部門間的領導者又必須有良好的橫向溝通，最終再由一個演出的最高負責人也就是演出人擔起總統籌的責任。雖然劇場中的編制看似複雜，但卻是極度精密而合乎實際需要的。讓我們以圖表的方式來呈現整個劇場的人事分工：

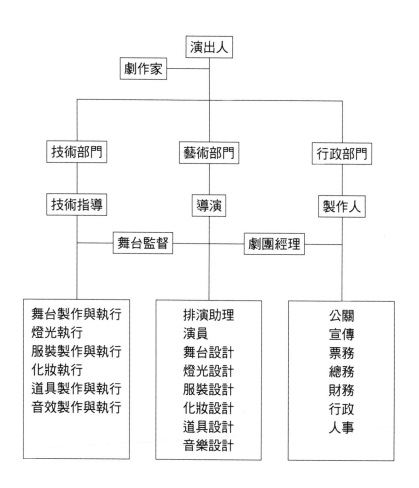

　　上面圖表中所呈現的編制方式是一個具完整功能又不致太煩複的分工法，當然，在不同的劇團中也可以視實際狀況組成自己的劇組架構。圖表中每一個分工的職責與工作內容將在下面的課程中詳細的解說。

　　劇場中的分工雖大致如上圖表所示，但在演出時，分工會因實際狀況再為複雜。來看看下面的圖例：

前台分工：

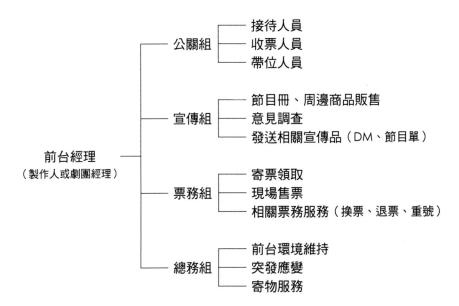

後台分工：

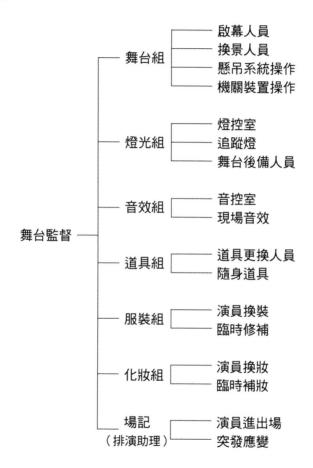

　　演出時除了每一工作的充份搭配外，前、後台也必須保持暢通的聯絡管道，任何一個環節的漏失，都可能造成演出的意外或延遲狀況。

三、劇團的組成

　　一般而言，戲劇的演出是不可能由一人完成的；為演出而組成的工作群體就稱之為劇團。在劇團的組成上，不同的劇團有不同的組織方式。有些劇團規模較大，有一定的編制並長期聘用各部門人員給予固定的薪資，也就是說劇團中的人均以此為正式的職業，這種人事運作方式的劇團稱為「職業劇團」。有些劇團在沒有演出時不聘用任何人員或只聘用少數行政部門人員進行劇團事務的例行性活動，而在有演出時才以實際的需求短期聘用合作的參與人員，這種組成方式的劇團稱為「業餘劇團」。目前在台灣，劇團的成立與登記屬各地方政府文化局所管轄，各縣市政府均訂定「演藝團體輔導管理自治條例」；有意從事劇團營運工作者，只要符合條件即可自由在所屬戶籍地申請成立登記。

　　另外的一種劇團則是學校中的「教育劇團」，通常來說，「教育劇團」專指由戲劇科系因教學之目的所組成的演出團體。

　　不同的劇團，無論運作的方式如何，在演出時的分工可以是相同的；劇團的負責人可依照上述的組織方法組織一個演出的合作團隊，也可依照劇團實際的人員編制自行調整組織結構。

課後討論議題

1.以一個現有的劇團為例，觀察它的組織與分工系統。
2.以你所就讀的科系為例，條列教育劇團的組織與分工。

課程基本作業

1. 實際訪問二個以上現有的劇團，比較它們的組織與分工狀況。
2. 嘗試自行規劃一個你自己劇團的組織架構。

閱讀參考書目

1. 《劇場管理》第五章至第八章。
2. 《台灣劇場資訊與工作方法（3）：劇場製作手冊》；邱坤良，行政院文化建設委員會，1998。
3. 《劇場概論與欣賞》附錄C工作簡述、責任歸屬和劇團規定；Robert L. Lee著，葉子啟譯，揚智文化，2001。

劇場實務提綱

第七課
戲劇演出的程序

在前面的課程中,我們對劇場的源流、型式與設備有了基礎的概念,同時也對戲劇演出的分工與組織有了一定程度的了解;接下來在這一課裡,我們將進一步來看看戲劇在演出時,是如何從「沒有」到「有」,也就是一齣戲劇完整的製作過程。一齣戲劇的製作可依各部門的工作性質、內容、以及作業的先後次序,分為前置期、排演製作期、整合期、演出期以及善後期等五個階段。

一、前置期

前置期是整個戲劇演出工作的籌備階段,所有演出的主、客觀條件,諸如演出劇本、演出經費、演出檔期、演出地點、人員組合……等等,都必須在這個階段中成形。本期工作概要包括:

聘任製作人、導演、技術指導→選擇劇本→甄選演員→組織各部門工作人員→進
行演出的準備工作。

各部門的工作內容則為：

部門	工作內容
行政部門	1. 在演出劇本確定後，製作「演出企劃案」以申請演出場地與檔期。 2. 召開製作會議了解可能的製作方向，並編列經費預算。 3. 製作廣告與公關企劃案，進行各項合作案、贊助案或廣告案的推動，以利經費之籌措。 4. 在演員與所有合作藝術家、工作人員確定後，與之簽訂契約以界定工作責任並保障雙方權益。 5. 撰寫各類演出所需之公文（演出許可、場地許可、稅務……等等）。 6. 各項例行或突發的行政事務。
藝術部門	1. 選擇劇本。 2. 甄試演員。 3. 聘請合作藝術家（舞台設計、服裝設計、音樂設計……）。 4. 導演提出導演構思，並與合作藝術家召開設計會議，取得最初共識。
技術部門	1. 參與設計會議，了解演出之技術需求。 2. 場地確定後，技術指導（TD）或舞台監督（SM）實地勘察劇場，了解劇場所能提供的技術設備。 3. 組織工作團隊（製作與執行）。

二、排演製作期

　　前置的工作完成後，各個部門正式進入製作期。這個階段的工作
主要可分兩個部分，一是排戲，二是製作。先看看這兩個部分的工作
流程：

排戲：

演員訓練 → 讀劇 → 走位 → 細排 → 順排 → 整排。

製作（設計與技術）：

資料搜集 → 設計會議 → 草圖 → 設計會議 → 修改 → 設計會議 →完稿 → 施工。

　　這兩個流程的規劃會因製作人或導演的個人工作習慣或工作方法不同而有所更動。各部門的工作內容：

部門	工作內容
行政部門	1. 場地、檔期確定後進行簽約。 2. 控制預算。 3. 控制進度。 4. 持續經費之籌措。 5. 票務規劃與實施。 6. 宣傳活動規劃與實施。 7. 周邊商品規劃與實施。 8. 定期召開製作會議，了解各部門之運作狀況。
藝術部門	1. 開始排戲。 2. 導演提出導演計畫。 3. 召開設計會議，導演與各合作藝術家進行意念之溝通、討論與整合。 4. 設計師依進度提出設計草圖，與導演及其他合作者討論後，定稿。
技術部門	1. 舞台監督參與排戲，了解各項技術之配合。 2. 參與設計會議，規劃技術需求。 3. 再次勘察演出劇場，並與工作人員召開技術會議。 4. 技術指導依設計師之完稿畫製施工圖，並規劃施工計劃。 5. 開始製作布景（舞台、服裝、道具）。

三、整合期

　　一般來說，當排戲到了「整排」之後，一齣戲的製作就進入整合期了。「整合」指得是將「戲」與「製作」（設計與技術）兩個部分合在一起。這個階段的工作概要是：

整排 → 紙上技術排練 → 技術排練 → 彩排。

各部門的工作內容包括：

部門	工作內容
行政部門	1.規劃演出期之交通、運輸、食宿等事務。 2.持續售票。 3.進行各項宣傳活動。 4.規劃演出期之觀眾服務事項。 5.監督預算與各部門進度。 6.準備演出各事項。 7.與演出劇場保持密切的聯繫。
藝術部門	1.導演加強排練。 2.完成排戲，進入整排階段。 3.進行彩排。 4.準備演出。
技術部門	1.完成各項製作，加入整排。 2.修改成品。 3.進行彩排。 4.準備演出。

四、演出期

　　演出期是演出團體進入演出劇場，正式在觀眾的參與下實際演出的階段。這個時期，因劇場工作的順序，分為幾個段落：

| 裝台 → 技術彩排 → 彩排 → 演出 → 檢討會。 |

各部門的工作內容如下：

部門	工作內容
行政部門	1. 售票。 2. 觀眾服務（收票、帶位、詢問、寄物⋯⋯）。 3. 販售周邊商品。 4. 演出人員的交通、食宿、保險等事務。 5. 與後台保持密切之聯繫。 6. 演出進行間處理前台突發狀況。 7. 中場休息之觀眾服務。 8. 發送問卷，做觀眾意見調查。 9. 每場演出完畢，統計觀眾人數並結算當日帳目。 10. 參與當日演出檢討會。
藝術部門	1. 在裝台階段導演與演員可視情況加強排練或稍事休息。 2. 在技術彩排階段，演員配合技術部門進行CUE點的銜接與技術的再確定。 3. 進行彩排。 4. 進行演出；演出中間，導演可紀錄演出缺失並在檢討會中提出。 5. 參與檢討會。

部門	工作內容
技術部門	1. 裝台。 2. 技術彩排。 3. 彩排。 4. 演出；舞監執行演出的CUE點，並處理演出期間後台之突發狀況。 5. 技術指導可紀錄演出缺失並在檢討會中提出。 6. 參與檢討會。

五、善後期

在所有的演出場次結束後，整個戲劇製作來到最後的善後階段，這個階段主要是處理演出結束的後續事項：

拆台 → 整理 → 總檢討會 → 製作檔案。

各部門的工作內容如下：

部門	工作內容
行政部門	1. 結清帳目（收入與支出）。 2. 統整觀眾意見調查報告。 3. 參與總檢討會。 4. 製作演出檔案。 5. 付清各項款項。 6. 製作成果報告書。
藝術部門	1. 參與總檢討會。 2. 導演與演員可視需求整理排演本、導演本以及演員日誌。

部門	工作內容
技術部門	1. 布景（舞台、服裝、道具、燈具）的善後處理（拆卸、歸還、儲存）。 2. 製作工作檔案。 3. 參與總檢討會。

　　在這一課中，我們大致了解了整個戲劇製作的程序與內容，有關每一個部門中的每一個工作所有的詳細運作狀況，將在下面的課程中逐一的講解。

課後討論議題

1. 以一個最近的演出為例，討論它的製作流程。
2. 分享你所有的一次劇場演出製作經驗。

課程基本作業

1. 訪問一個劇團，談談他們製作戲劇的狀況。
2. 設計一個你自己的工作流程。
3. 設計一個你自己的排戲流程。

閱讀參考書目

1. 　《STAGE MANAGEMENT AND THEATER ADMINISTRATION》；MICHAEL HOLT，PHAIDON，1993。

2. 《台灣劇場資訊與工作方法（3）：劇場製作手冊》。

3. 《舞台管理：從開排到終演的舞台管理寶典》第二章；Thomas A. Kelly 著，楊淑雯譯，社團法人台灣技術劇場協會，2011。

第八課
行政部門

在對戲劇演出時的組織分工有了整體的認識之後，接下來我們將針對行政、藝術以及技術三個部門做詳細的介紹，包括每一部門中每個工作的職責與內容。首先先來看看行政部門。

行政部門是在製作人領導下由一群行政人員所組成的工作團隊。前面曾提過，行政工作本身不算是藝術創作，而是在提供創作的環境與條件；如此說來，一個好的、高功能的行政績效足以影響創作的水平與表現。我們常聽到某齣戲「叫好卻不叫座」，也常常聽到劇組人員抱怨製作經費永遠不足，甚至也面臨一個劇團因經營不善而解散的情況；這些狀況都與行政工作的運籌帷幄有關。當然一齣戲的演出是否成功，以及一個劇團是否能永續經營，其中牽涉了許多複雜的因素，然而，不可否認的，一個強而有力的行政團隊是可以提供一個較無「後顧之憂」的創作環境與條件，並能提升演出品質的。

行政部門主要處理的是與人、事、物有關的工作，這可說是既龐大

又瑣碎。為了便於運作，我們可依每項工作的性質與專業將行政部門劃分為人事、行政、公關、宣傳、票務、總務、財務等七個工作組；這七個工作組在製作人統一的管理與帶領下，各自進行組內的工作。

第一節　製作人

製作人統領著行政部門，從前置作業的籌劃、製作期與演出期的運作，一直到善後期的整理，製作人可說是推動劇組演出的「幕後大黑手」。一個稱職的製作人，面對龐大又繁瑣的工作，必須是心思細膩、有耐心、有熱情的，最重要的，有高人一等的人際溝通能力、協調能力，以及良好的情緒控管能力，如此才能承受來自工作中巨大的壓力。

製作人的角色會因劇團的定位而有所調整。所謂劇團的「定位」簡言之就是劇團的屬性是「營利性組織」或「非營利性組織」。營利性組織，顧名思義，就是團體經營的目的在創造利潤，利潤所得歸於私人擁有，反之，非營利性組織之產品利潤歸公眾共同擁有。一般而言，非營利性組織的宗旨意在服務人群、改善人類生活品質以及充實人類精神生活，藝術活動主要的目的除了滿足藝術家個人的創作需求外，主要的訴求也在於此，因此，國內外大部分的藝術表演團體多屬非營利機構。當然表演藝術也可以是營利屬性，只是由於它的製作成本過高又不能像一般商品那樣大量複製，所以產量和市場都很有限，若要創造高利潤，勢必要迎合更廣大的顧客（觀眾），如此在藝術性上的追求與堅持相對會降低。一個稱職的製作人首要在確定劇團營運屬性，並藉此掌握演出的行進方向。

在這一節的課程中將以非營利性組織的角度，來討論製作人的角色與工作職責。

（一）制訂劇團組織與管理規則

團體是由人成立，再由人的工作形成組織，隨著團體規模擴大加上環境經常變化，組織也必須做因應的調整。如果組織不能對應規模或環境的變化，那麼組織就會僵化。一般劇團的組織如上一課中提過，大都已經具備了一個基本的模式，製作人可依劇團的定位與屬性再做調整。這裡所說的定位與屬性，可以解釋為劇團演出的目的或預期的目標，比如演出的訴求是「重藝術」或「重娛樂」？它的規模是「大型製作」或「小型製作」？演出方式是「通俗性」或是「實驗性」？演出發展是「國際化」或「本土化」？它的定位不同，所有其他藝術部門與技術部門的運作就會有所不同。

在組織架構確立後，製作人仍須有良好的管理能力。「管理」是指群策群力，將人力、物力及財力等資源結合起來，予以有效的運用以達成組織的目標。

（二）規劃並監督行政部門各項工作的進行

行政部門的事務極為廣泛，製作人不可能一人面面俱到，因此他必須有計劃地將其工作依性質分工，每一分工有專人負責，製作人與每一分工的負責人共同規劃出該工作的內容與進度，且常視實際情況做出因應的調整。製作人並要能充分授權，同時嚴格監督，如此才能收到分工合作之最大利益。在每一個行政部門的分工中，務必要達到「工作不重疊、人力不分散」的原則，所有的工作人員在其工作崗

位上講求專業、專精，而製作人要能扮演好居中協調、運作帷幹的角色，在每一個工作環節上力求平衡與有效的工作機能。

（三）與藝術部門及技術部門保持密切之聯繫

行政工作主要是為創作服務，提供優質、有利的創作條件。製作人的工作職能必須與藝術部門及技術部門同步，了解他們的需求並儘量提昇行政部門的績效以滿足所有創作者的要求；如果遇到實際的困境，製作人也要能具體地讓劇團所有參與者了解，並提出可行的替代方案，而不是埋頭苦幹，忽略了必要的溝通與協調。

第二節　人事

人事所指的是「處理與人有關的事務」，在一個劇團中，與人有關的事務最主要的是聘任，其次是管理。

（一）人事聘任

由於劇團的營運方式與其他企業團體、公司行號有很大的不同，在人的聘任上也就較為複雜。劇團組織最終在創造演出，也可以說演出是劇團的產品；在劇團中，所有的工作人員可能是因為一個演出而組成，在演出完後即解散；我們可以說劇團的人事聘任是就每一次的演出而重新組合的。其次，由於劇團演出各個部門的分工在工作時程上有先後的差異，有的是在前置作業時即必須展開工作，有的卻是可以在演出期時才加入團隊運作，因此在聘期上也有很大的彈性。

目前在台灣，劇團大致可分為兩種，職業劇團和業餘劇團。職業

劇團指的是所有劇團中的人，包括行政部門、藝術部門以及技術部門均為專任，不能兼職；這樣的劇團組織，在平時，行政部門工作重點在行政營運與演出開發上，藝術與技術部門則著重在各自的領域中的再精練，在有戲推出時，則為此演出而運作。業餘劇團是為數較多的一種劇團組織型態，這類劇團在有戲推出時才應需求聘任各相關人員，在平日可能只有幾位常設的行政人員進行團務的推動爭取演出機會。

　　不論劇團的組織型態為何，在人的聘任上，通常要考慮幾個重點：

1. 專業的考量

　　戲劇演出是一個極度分工且需極度專業的工作，在人才的聘任上，首要考慮應聘人的專業涵養、過往的相關經歷以及他對工作的態度。其次，劇場工作講究分工與合作；人際間的溝通、良好的人際互動也是在選擇人才時很重要的考慮因素。

2. 時間的考量

　　時間的考量主要是在聘任臨時人員時較需顧慮的，舉例來說，有的導演、舞台設計師或是演員屬於自由創作者，他們並不是某個團體的專職人員，他們可能同時參與幾個不同的演出，這樣的情形下，在談聘任時必須考慮每個演出的檔期是否重疊，在時間分配上是否可行，以免發生撞期的窘境而影響了演出工程的運作。

3. 聘期的考量

　　由於劇場的工作，在先前提過，有時程先後的差別，有的人聘期

較長，有的則較短；從經濟的層面來考量，必須從頭就參與的工作人員如導演、演員以及各設計師們的聘期較長，而有些工作人員如舞台執行人員或化妝執行人員等，可以有較短的聘期，當然他們的薪資也會因工作時間與工作份量而有所不同。

（二）人事管理

在人事的管理上，可依「專職」與「兼職」有所區分：

1. 專職

人員聘任後，僱主必須依照政府所訂之勞基法來運作，包括薪資所得、員工福利、工作津貼、保險、休假以及退職等各項事宜。

2. 兼職

短期的聘任或是以個案聘任的工作人員，也須依法定的規則給予適當的待遇。不論聘任的狀況為何，僱主與僱員都應該明訂契約說明彼此之權利與義務，以保障雙方的權益。

此外，劇場工作極為龐大又複雜，在管理上有賴正確的分工、良好的互動以及有效的整合；這些在在都考驗著主事者的智慧與技巧。

第三節　行政

一般劇團的行政工作在處理事務性的例行工作，如推展劇團爭取演出機會、敲定演出檔期、各項合約的簽訂、各類文書的處理，以及檔案的管理等等。

（一）推展劇團爭取演出機會

劇團的營運主要在創造演出，我們也可以說，演出是劇團的生存之道；無論職業劇團或是業餘劇團，行政部門最重要的工作是在爭取更多的演出機會。一般來說，演出可以從幾個管道取得：

1. 自行推出

大部分長期營運的劇團都會有自己的演出計畫，不論是定期或不定期的演出；自行推戲的方式較需考慮財務的狀況。目前台灣的劇團多屬自行製作演出，通常在某城市首演後均會在它地巡演，提升劇團知名度、累積觀眾群也為增加票房收入。有部分的劇團會將受到歡迎或口碑良好的劇目在數年間重製、重演，以定目劇的方式做為展演的計畫。

2. 參加甄選

對於組織編制規模較小或初成立的劇團來說，參加甄選的演出方式不失為一個好的方法。台灣現今有許多官方與私人舉辦的藝術節，演出團體可視自身條件參與申請；但在甄選的內容、演出主旨與演出屬性上，必先要能配合劇團本身的能力與營運狀況。

3. 接受邀約

當劇團能創造一定成績並建立自己獨特風格後，邀約演出的機會就可能增加，在接受邀約的同時，劇團仍須謹慎考慮各方條件的配合狀況。

（二）敲定演出檔期

　　劇團一旦有演出的計劃與機會，行政人員須基於人力、財力與物力的各方狀況敲定理想的演出檔期；有時候在劇場尋求不易的實際狀況下，演出檔期還要考慮演出劇場的運用情形。檔期敲定後，所有的演出事務才有推動的基礎。

（三）各項合約的簽訂

　　演出是一項牽涉甚廣的行為，為了維護所有參與者的權利與義務，簽訂合約是避免紛爭最理想也是必要的一個步驟。劇團中可能簽訂的合約種類很多，基本上包括人事的聘約、著作權與演出權的契約、演出單位與演出團體間的契約、演出團體與租用劇場間的契約、演出團體與贊助者間的契約，以及各類因演出所產生的商品契約，如服裝製作、舞台道具製作，或是周邊商品的製作與販售等等相關事宜。

（四）各類文書的處理

　　文書所處理的是各類以文字為型式的事務，它的範圍包括上述的各類契約、與相關單位間的公文往返、書信往返，以及演出相關的檔案整理。

第四節　公關

　　公關所指的意義是「公共關係」，戲劇演出是一個訴諸公眾的行為，在這樣的界定下，演出團體理當與公眾建立良好的互動關係。在

一般人的認知中，公關似乎停留在「拉廣告」「找贊助」的層面，其實在現代的社會運作中，公關一詞應有更加擴展的必要。公共關係是一種形象或聲譽的管理，是利用每一次與他人接觸的機會，進行有效的雙向溝通；有效的推展公共關係，可以提昇劇團（表演團體）的創作環境。公共關係的建立對於一個劇團來說可以有幾個層面：

（一）劇團形象

劇團在創立之初首先要對自己的定位有所期許，也就是說，劇團成立的宗旨為何？劇團演出的目的是什麼？它是否具有演出之外的其他社會功能？舉例來說，一個以藝術創作為主的劇團，會希望藉著每次的展演機會，將創作者所關懷的意念傳達給來欣賞的觀眾，也會希望在一次次的演出歷程中，尋求對自我過往的突破；相對的，一個以老人或是殘障人士為主要演出者的劇團，它們的演出目的就應不在開創藝術層次的精進，而是在提供演出者精神層面的再出發，與其人生價值的再創造。因此，一個劇團是要為自己追求什麼樣的目的與價值，或是要為自己在眾多的團體中建立起獨特的風格，這些都是劇團形象塑造上主要的議題。「形象的塑造」是劇團建立與公眾互動的第一步；當一個劇團擁有明確的形象後，公眾才知道要以什麼樣的態度來與之接觸。

（二）公眾關係

在一個劇團建立起自己的形象後，如何規劃並推動符合形象的活動來與大眾進行劇場以外的接觸，是公關的第二項任務。這些活動可以包括：

1. 在可能的範圍內參與或策劃各類公益活動，如慈善義演、捐助弱勢團體等。
2. 舉辦教學教室，如表演訓練、專題式演講。
3. 開發具劇團代表性的產品，如演出光碟、音樂帶，或是各種紀念商品，如衣服、書籍等。
4. 與相關之人士，如文化主管機關、文化評論者、各種媒體，建立良好的互動以爭取支持。

（三）觀眾服務

　　除了積極地建立與公眾的關係外，不要忘了最基本的觀眾服務工作。觀眾是劇團演出最基本的訴求對象；當劇團能讓每次來看戲的觀眾得到應有的熱誠對待時，就有可能擁有他對劇團下次演出的支持。對觀眾的服務不僅止於在劇場中，從宣傳活動、售票形式到現場的接待，以及平日關係的維持等，都是做好觀眾服務的工作重點。

第五節　宣傳

　　宣傳工作是行政部門很重要的一個環節。戲劇演出最主要的目的是希望觀眾能到劇場來觀賞，那麼，劇團要如何讓觀眾知道他們有戲要推出？這一齣戲是否會吸引觀眾的興趣，讓他們願意來觀賞？其次，劇團的營運必須依靠金錢的收入，劇團是否能藉每一次的演出而有所獲利，這也算是宣傳工作中的一部分。因此，在現代的劇場觀念裡，宣傳不應僅止在於消極的「告知」行為，還必須擴展到積極的「行銷」層次上。

（一）告知

在現代的社會中，要達到告知的目的是非常容易的，從最簡單的口耳相傳，到利用各種傳播媒介，都可以幫助完成訊息的傳遞。來看看一般劇場演出時可以使用的傳播途徑：

1. 散發傳單

演出團體可以印製演出相關的宣傳單，在人潮聚集的地點加以散發。通常散發的地點必須先考慮人的因素，也就是說，散發的對象是否可能成為劇場的觀賞者，還有演出的劇碼所訴求的觀眾層次是什麼。一般來看，在各劇場的附近、藝文活動中心周圍，或是特定的機關如學校，娛樂場所，甚至廣場、百貨公司門口等等都是不錯的選擇。散發傳單的同時，除了傳單上的訊息外，工作人員還可以以口語來加強宣傳。

2. 活動宣傳車

團體可以用經過包裝的宣傳車在大街小巷中穿梭，預告演出的訊息。這種概念可說是來自於早期的「三明治人」（sandwichman），由於以往的經濟條件較有限制，團體（多半是電影或野台戲班）會在演出前以人在身上揹放看板，在演出地區附近來回行動以達告知的目的，在現代社會中逐漸以車代人，就連選舉時也經常使用這樣的宣傳方式。

3.刊登廣告

在報章、雜誌或是大型戶外看版上刊登演出訊息,也是目前廣泛使用的宣傳行為,這種方式雖然閱讀者眾多,但相對費用可能也較高,不過演出團體可以透過行政上的洽商,尋求優惠或合作的機會。

4.廣播媒體、電子媒體宣傳

上電台、電視接受訪問,或參與相關節目的演出,也可以增加劇團演出訊息的散佈。其次,利用網路管道發佈,成立粉絲專頁、組成各聯繫網絡、群組等,更是現代最廣泛又經濟實惠的方法之一。

5.街頭表演宣傳

演出團體利用假日在事先選定的地點演出劇中精彩片段,或是安排演出人員與觀眾做演出前的接觸,也不失為一種有效的宣傳手法。但是,在地點的選擇上必須先考慮訴求的對象,如兒童劇可以選擇假日公園或是兒童遊樂場,而藝術性較高的實驗劇選在藝文中心、小型座談會空間或是小劇場,會是比較合適的地點。

6.召開記者會

演出團體在演出前一週左右或是整場彩排時,可以利用記者會來發佈演出訊息。通常來說,記者會是比較嚴肅、謹慎的場合,團體的發言人必須事先準備各種相關資料,如新聞稿、簡要的文字說明、劇照、海報等等,提供參與者參考。記者會中也可以視情況安排記者對演出人員,如導演、演員、設計師做訪談,如果訪談或

相關資料能夠被採用刊在媒體上，不但增加了見光率，也坐收「免費」的宣傳效益。

（二）行銷

在做到「訊息告知」後，劇團還可更進一步積極的對演出進行推廣，也就是所謂的行銷。行銷在劇場中可以算是一種新的觀念，所謂行銷可說是「為促成交易、滿足客戶需求、達成組織目的所進行的各種活動」。商業產品必須要賣錢，商家才能生存，同樣的，藝術作品必須要有觀眾，藝術團體才能維持長久，並發揮最大的影響力；因此，表演團體需要如企業團體一樣，有行銷的概念與行為，妥善利用各種推廣手法，透過各種管道吸引更多的人參與及觀賞。在這樣的前提下，首先團體必須先把演出作品視為是一個商品——商品的包裝、客源的開發、增加商品周邊收益、尋求合作商家共同銷售——是行銷上的重點工作。

1. 包裝

在產品的包裝上，指的不是把內容差的東西用精美的方式來呈現，而是要能夠把產品的特點突顯出來。戲劇演出有不同的形式與風格，它們所訴求的對象也有層次之分；在每一次的演出中，劇團是否可以清楚地將自己作品中與眾不同的特色，在演出前配合宣傳活動的進行讓觀眾知悉，並吸引他們的興趣進而買票前來觀賞，這就是包裝的目的與功能。

2. 客源的開發

在客源的開發上，可以有兩個層面的意義，一是消極的尋找更多消費者，二是調整商品形態，積極擴展顧客群。劇團可以利用各種宣傳的方式來達到觀眾人數的增加，但是長期來看，這種方式所能達到的效益畢竟有限，因此劇團應該可以把部分重心放在商品的調整上，以爭取更寬廣的觀眾層級。大部分的商品都會事先鎖定客源，也就是說，他們的產品是針對某一類人來做銷售的，這種方式固然在長期品質的保障下可以擁有固定的消費群，但站在更大經濟層面的立場來考慮，能調整商品形態或是增加商品種類，不但可以擴大顧客的層面，更能收取更大的獲利。戲劇作品也是一樣，大部分的劇團都有自己的演出風格，製作出的戲劇也有固定的觀眾族群；如果劇團的擁有者希望劇團能永續經營，在每次的演出前先對市場做一個通盤的調查與了解，再根據所得的資料調整演出的內容或呈現方式，甚至可以製作不同的劇種，如此便能吸引更多的觀眾族群。

3. 增加商品周邊收益

戲劇作品是劇團主要的商品，除了做好主要商品的銷售外，劇團可以製作各類以演出為中心的周邊商品來增加收益。這類商品常見的有演出服飾（T-shirt）、帽子、馬克杯、演出音樂ＣＤ、影音光碟、節目手冊、紀錄書籍、明信片以及書卡等等；這些商品的販售一般來說都可以為演出獲取部分的利潤，但是，在成本的考慮上，必須有週延的預估才不至於「入不敷出」，反而成為財務上的壓力。

4.尋求合作商家共同銷售

　　共同銷售也是一個可以運用的劇場經營概念。有時，當戲劇製作成本過高時，劇團不妨尋求有意願的共同投資者，不但減少成本負擔也可以夾雙方之力做好更大的宣傳工作。在執行上有許多的方式，第一是製作企劃書尋求贊助，並給與對方相當的回饋，第二是按照投資比例，負擔成本並收取利潤。這些方式都必須經過專業上的評估、規劃與實施，這也是劇團行政部門很重要的營運手法之一。

第六節　票務

　　票務主要在處理與票卷所有的相關事務，是一項極為繁瑣又必須耐心、細心處理的工作。目前在國內，大部分的演出團體會將票務的工作委託給私人經營的售票系統，做統一的規劃與處理；這樣的做法，以現代的經營眼光來看，實不失為一個省時又省力的好方法。依照各不同票務系統公司的要求，委託團體必須支付票卷印刷成本、人事成本以及一定額度的佣金；面對繁瑣的票務工作，大部分的演出團體在權衡後，是願意支付這筆開銷的。無論是否採取委外辦理，一個劇團的行政部門仍需對票務工作有相當的了解。整個票務系統大致分為幾個部分：

（一）印票

　　在印票的工作程序上，首先要將演出的票卷依演出場次與座次規劃好，如每場票數、每張票券的票價以及貴賓卷、公關票的需求等，

做好分類以決定票的總數與票的種類。其次,在票的票面上印載相關訊息,如演出團體、演出劇目、演出場地、演出日期、座位、票價等。如果劇團採取自行售票的方式,還可在票卷的背面或可利用的空白處,刊登廠商的廣告,收取附加價值。

(二)驗票

所謂的驗票指的是經由稅務機關查核的過程。演出票券的販售是一種商業行為,因此有價的票券均須經過這個程序。目前依法律的規定,娛樂性的演出團體除所得稅外尚須繳交娛樂稅。經過稅務機關查驗後,票卷要蓋上查訖印章團體才可販售。

(三)派票

派票是一種較為傳統的方式,團體在自行售票時,為了增加銷售的機會也為了方便各地區觀眾購票的便利,可以選定幾個票點同時販售。在使用這種方法時,票務人員必須清楚地紀錄每個票點所分配的票數與場次,並時時做機動的調度才不會產生有的票點無票可賣,或有的票點剩餘過多票的情況。然而,現今網路科技發達,劇團演出的票務,均可經由程式設計後,在網路上統一處理。

(四)售票

售票的方式時時在推陳出新,從以往的票點購票、現場購票、郵寄購票到現今的網路購票等等,團體在售票必以考慮觀眾的方便性為優先。

（五）結票

票券出售後，工作人員必須清楚地做好結算，最好是每天結算一次，等演出結束後再做一次總結算，如此才不會因金額與票卷數量過大產生錯誤，再者，每天結算可以讓行政部門了解票房狀況，以做後續的機動處理。

（六）貴賓卷與公關票

每次的演出，團體一定會招待某些特定的人士進場觀賞，這些人所持有的票卷稱之為貴賓卷。貴賓卷通常屬於無價卷，也就是說這類的票是不販售的。目前依照現行法律，每一場的演出可以有一定比例的無價卷，持有無價卷的觀眾可以免費進場，且這部分的票券是無須課稅的。有些時候貴賓卷不敷使用，團體可以自行購買有價卷充當貴賓卷使用，但如果數量過多反會造成票房的損失，這個部分團體必先做好事前的評估。再者，售票偶而會產生錯誤，團體在每一場演出的現場，應準備數張票券以因應突發，如重複劃位、票券遺失等狀況。

第七節　總務

總務從字面上來解讀就是「總管一切雜務」，因此所有無法明確歸類的工作項目，均可列入總務的範圍；即便如此，總務仍有自己一定的工作重點：

（一）場地

一般來說，場地指的是演出的劇場；行政部門一旦決定有戲要推出時，尋找場地的工作就接續展開。雖然場地的洽談歸於行政組，但是在場地的勘察以及後續的接洽作業，如時間的敲定、進館的時程以及進館後的使用等，都是總務的職責。此外，除了演出劇場，總務仍須尋找並佈置排戲的場地，其中清潔、飲水、廁所、換衣間等都是必先安排的細節。

（二）交通

交通的範圍包括所有與運輸有關的事項，如演出時人員、景物的運送，以及在巡迴或出國演出時的交通，包括陸運與空運等各項相關事宜。有時甚至會有貴賓接送與車輛調度等等事項。

（三）食宿

食宿的問題通常較會出現在劇團巡迴或出國演出時，總務人員須與行政人員仔細、清楚地排出劇團的時程表，再依時程表排定食宿細節。

（四）機動

劇團演出常常會出現一些緊急狀況，如人員受傷需緊急送醫、道具短缺需立即購買，或是各種突發事項的聯絡等等，總務人員都要有機動應變的處理能力。

第八節　財務

　　劇團的財務部門與所有的企業組織一樣，是維持組織運作最重要的一個環節。財務若不健全，組織必定經營困難，最後難免走向「關門大吉」一條路。財務主要的工作可以有兩個面向，一是開源，二是節流；開源在於積極尋找管道擴展收入來源，節流則是縮小預算儘量減少支出。來看看財務部門在這樣的工作前提下他們的工作重點：

（一）預算

　　一般來說，預算大都為年度預算，也就是說在每年所有業務展開前，就必須做好各種支出與收入的預估，當然這是對常期營運的職業劇團或規模較大的業餘劇團而言，有些劇團在「有戲才有組織」的情況下並無年度預算的問題，而是以一齣戲的製作來編列預算。這兩種營運的方式雖有不同，但在預算的編列上卻是大同小異的，來看看預算的編列概況：

1.計算可能之收入

　　劇團的收入簡單來說可以有兩種，一是經由營業行為的營收所得（營收），二是非經營業行為的收入（非營收）。

(1)營收——

　　A.票房：所有售票所得。

　　B.周邊商品：各種周邊紀念商品，如演出服飾（T-shirt）、帽子、馬克杯、演出音樂CD、影音光碟、節目手冊、紀錄書籍、明

信片以及書卡等等的販售所得。

C. 廣告：在周邊商品上提供其他組織，如公司、行號、劇團等刊登宣傳廣告的收益。

D. 教學班：劇團聘請專業人士開設教學班所收取的學費。

E. 場地、器材出借：劇團將擁有的場地，如小劇場、排練場或是燈光器材、服裝、道具等出借給其他團體收取租金。

(2) 非營收——

A. 官方補助。

B. 企業贊助。

C. 基金會贊助。

D. 個人贊助。

E. 各項權利金（如著作權、影視的播映權）。

2. 計算可能的支出

支出可以分為兩類，一是演出的製作費，二是人事長期營運的管銷費。

(1) 演出製作費：一齣戲在各項目上的支出。

(2) 管銷費：人員薪資、硬體的維持以及各項雜支。

預算的編列有助於財務部門了解未來一年或是一齣戲的大概收支狀況，並依此提供行政部門訂定工作目標。

（二）募款

在做好預算後，劇團的財務部門除了緊盯著預算控制支出外，應該可以更積極地開拓收入來源。「募款」在近年來逐漸成為劇團行政

工作上一項重要的經濟來源。隨著社會的進步，觀眾對演出的要求越來越高，對演出的專業與精緻度的追求也有更高的標準，這使得演出所需的費用節節上升，因此，積極地尋找贊助團體，已經成為劇團行政的一個重要的例行工作。一般來說募款有幾個步驟：

1. 撰寫演出企劃書

企劃書是對一齣戲演出整體規劃的文字報告，企劃書要能讓整個活動的目的與進行方式清楚地呈現，並能對企劃內容有詳盡的處理說明。一個戲劇演出理想的企劃書可以包括幾個項目：

(1) 企劃緣起：描述劇團演出的動機、目的，以及所希望達到的目標與成果。

(2) 劇團介紹：演出團體的介紹，包括劇團成立的宗旨、現有的組織成員、曾經有過的劇場相關演出，以及未來的發展與營運計劃。

(3) 演出內容、相關藝術家介紹：演出劇本的簡介，以及導演、各設計師的個人經歷介紹。

(4) 演出導演理念及設計理念介紹：導演對演出的構想和呈現的手法說明，以及各設計者的設計想法。

(5) 活動進度安排：一齣戲製作時程的規劃，以及各項工作的進度安排。

(6) 宣傳計畫：宣傳活動的設計、規劃、進行與預期效果的評估。

(7) 經費預算表：製作費用的預估，包括製作費（舞台、布景、燈光、音樂、道具、服裝、化妝……）、人事費（導演、設計師、演員、執行人員……）、行政費（場地租金、宣傳費用、運費……等等）。

2. 尋找合適的募款對象

除了政府單位外、企業團體是很大的一個募款對象，劇團可以利用各種資訊管道尋找與演出整體形象相符的贊助對象，其次，曾經贊助過其他團體的廠商也是可能的贊助者，此外，以各種目的成立的基金會也是目標之一。

3. 保持積極地聯繫

對象確定後，可以由公關人員展開密切的聯繫動作。在聯繫的過程中，最重要的是透過各種協商的方式，引起贊助商對企劃的興趣並取得他們對企劃能力的信任，當然最好能提出雙方互惠的條件，爭取合作的機會。

4. 成果報告

在演出結束後，劇團必須做好成果報告提供贊助廠參考、留存，這個動作的完成能為劇團本身的執行力與敬業態度給與加分的效果，在未來才可能有再次合作的機會。

除了開源與節流外，財務部門仍有例行的工作項目，如帳目、稅務、會計、出納等等各項事務，這些工作都是極為繁瑣又必須極為細心處理的，一般來說，聘請商務專業人士來擔任是較明智的選擇。

課後討論議題

1.以一個現有的劇團為例，觀察它的行政運作系統。

2.分享你所曾有過的買票經驗。

3.分享你曾參與過任何型式活動的宣傳經驗。

4.分享你曾參與過任何型式活動的公關經驗。

5.分享你的財務管理經驗。

課程基本作業

1.以你自己為例，製訂一份「生活月預算」。

2.以你所就讀的科系，在近期即將推出的演出為主體，嘗試：

(1) 策劃一個宣傳計劃。

(2) 設計一個贊助案。

(3) 撰寫一份企劃書。

閱讀參考書目

1.　《藝術管理25講》；林澄枝，行政院文化建設委員會，1997。

2.　《藝林探索—行銷篇》；劉怡汝編，行政院文化建設委員會，1997。

3.　《藝林探索—經營管理篇》；盧家珍、陳麗娟編，行政院文化建設委員會，1997。

4.　《台灣劇場工作資訊與工作方法（3）：劇場製作手冊》；邱坤良，行政院文化建設委員會，1998。

5. 《票房行銷》；Philip Kotler, Joaane Scheff著，高登第譯，遠流出版社，1998。
6. 《音樂與表演藝術管理》；楊大經著，上海音樂學院出版社，2003。
7. 《文化市場與藝術票房》；夏學理、陳尚盈、羅皓恩、王瓊英著，五南書局，2011。
8. 《劇場經營管理》第六章至第九章。
9. 《華麗舞台的深夜告白：賣座演出製作秘笈》；林佳瑩、趙靜瑜著，有樂出版事業有限公司，2018。

第九課
藝術部門

　　導演與其所統領的藝術部門可說是整個戲劇創作的主體。在這一課裡，我們要來看看導演的功能與職責，以及在藝術部門中，其他的合作創作者他們工作的內容與重點。

第一節　導演

　　導演在現代的劇場中已是最具份量的人物，我們也常聽說一個劇場作品最終的作者就是導演；那麼導演到底在戲劇的創作過程中扮演著什麼樣的角色？他的工作又是哪些？

　　從戲劇的發展史中我們發現，其實「導演的觀念」由來已久，甚至可追溯自希臘戲劇演出之時，然而「導演」一詞的使用卻是近代的事。歷史上的第一個導演一般公認是十九世紀德國的薩克司‧曼寧根公爵（Georg II, Duke of Saxe Meiningen），在1874-1890年間，他的劇

團巡迴各處演出，受到了公眾的注意，他們演出時的極獲好評顯示演出的成效與導演有很大的關係；從此，「導演制度」被世界劇壇相延引用。

在1876年的一次演出紀錄中，曼寧根公爵直接使用了「導演」這個稱謂，並明示了他的工作職責，包括「維持劇院秩序、管束演員、處理罰金、兼寫劇本、檢查服裝道具、照看上下場⋯⋯」。以現在的眼光來看，當時的導演似乎包辦了一切大大小小的演出事物。我們也從戲劇的發展歷史中發現到，只要是戲劇演出一定有一個主要的統籌演出的負責人，這個負責人就是所謂的導演，只是他在不同的時代有不同的名稱與不同的工作內容。在歷史的變遷與藝術思潮不斷地推波助瀾下，有關現代劇場導演的理論出現許多不同的派別，但是不管理論或創作風格如何不同，基本上現代導演的功能與職責卻是相同的。以下就來看看導演在現代劇場中所扮演的角色。

（一）導演的定位與功能

1. 導演是劇本演出的詮釋者

導演（directing）是一門二度創作的藝術，它是基於劇本的「再創造」。劇作家以文字來描寫人生，導演（director）則是將劇作家的文字在解讀之後將之轉化為舞台上具可見的視象，呈現在觀眾的面前。由此看來，導演不但是創造演出的人，而且在創造之前，必須先正確地解讀劇本，進而以自己的藝術觀點來詮釋它。

2. 導演是綜合藝術的綜合者

戲劇是一門綜合的藝術，在最古老的歲月中，戲劇即包含了舞蹈、音樂、文學等藝術的因素。隨著文化的累積與科學的昌明，越來越多不同領域的技術也時時被劇場所用，包括建築、電影、多媒體甚至複雜的影音藝術；因此，在現代的劇場中，導演還需具備各項藝術的鑑賞能力，以應付越趨多元的演出呈現方式。

3. 領導與統馭

劇場演出是一門群體的藝術，導演是負責統籌的人。導演不但要對自己的作品有充份的創作能力，在實際的創作過程中，他還要具備良好的人際相處與應對進退的正向情緒控制能力。一般而言，從事藝術創作的人較其他人來得主觀、堅持與固執，這些人格上的特質正是成為藝術家所特有的個人風格。然而，劇場中的創作是需要「分工」與「合作」的，因此，如何有效地與各合作藝術家進行溝通，以及懷有在必要時願意自我修正的寬大胸懷，也成了導演工作上一項不簡單的挑戰。

（二）導演的工作內容與程序

要把一份工作做好必須要有良好、有效的工作方法；首先，先來看看導演的工作有哪些：

1. 挑選劇本並決定詮釋的方向

導演是戲劇演出的詮釋者，在理想的狀況下，演出的劇本最好由

導演來做選擇，不過這並非絕對。在職業劇場中，有時劇本是由製作人根據市場走向與觀眾喜好來做決定，在這種狀況下，製作人會以過去的表現與個人風格做為聘請導演的考量。在教育劇場中，有時是由教師導演衡量學生的能力與程度來做選擇，透過演出引導學生學習，因此教學的成份多於創作的成份。無論如何，即使導演未能參與劇本的選擇，至少要能參與選擇的討論；畢竟將來是由導演來領導整個創作的過程，對劇本的喜惡與接受度當然是必先考慮的。

2. 挑選演員

演員是導演創作過程中最重要的創作工具之一，導演對劇本的詮釋意念是透過演員來表達的，我們可以這麼說，戲劇演出時可以不要舞台布景、音樂或燈光的陪襯，但卻不能沒有演員的扮演，因此，選擇好的、適合的演員是導演工作中首要的任務。演員的甄試理當由導演來進行，因為未來與演員一起工作的是導演本人。在進行甄試之前，導演必須做好充分的準備，包括對角色性格的分析、人物形象的基本界定，以及對角色間關係的理解；導演可根據這些概念做為選角時的基本考量。

3. 與合作藝術家共同討論並決定作品的藝術風格

在劇本與演員確定後，導演可以開始與合作的共同創作者，包括舞台布景設計師、燈光設計師、服裝設計師、音樂設計師等等，進行意念與看法上的溝通，在經過反覆討論的過程後，取得共識，做為創作的共同走向，並依此確定將來演出的藝術風格。

4. 領導排演

　　排演是導演工作中最重要、也是最困難的一個階段，它可以說是導演真正的創作歷程。在這個過程中，導演不但要將劇本中文字的敘述，轉化舞台上具體可見的視像，還要將腦中的想法，藉由演員來實際呈現於舞台場景之中；不論在藝術上的發揮或是技巧上的表現，導演都需具備紮實的實作經驗與豐富的創作力，同時，導演在排戲過程還要適時、適切地處理人的問題，無論是來自演員個人的情緒問題、人際的互動問題，甚或導演與劇組工作人員的相處狀況，都需要足夠的精力與智慧去面對與克服。

5. 結合所有演出因素成為劇場完整的演出

　　在劇場演出中一切的藝術與技術因子均是為導演的創造所服務，唯有如此才能在最終成功地呈現一個具統一且整體融合的有機藝術品；在這樣的前提下，導演就負有選取、結合、融合、深化與再創造的使命。

（三）導演的工作紀錄

　　導演的工作是一個相當耗時的工作，在過程中，所有的想法、意念都必須經過討論、潤飾、精化，最後才漸趨成熟。在這麼長的過程裡，導演必需記錄下這些想法與意念的發展歷程，並時時地做出修正。在某些時候，可能導演也會有一些新點子閃過腦際，此時導演也可以將它們在未消失前趕快記錄下來。因此，導演在進入實務工作之前，可以先準備好先前的文書工作並在實務工作的前、中、後段時

期，根據這些文書的記錄來增益演出的內容。這個文書的工作記錄就稱之為「導演本」。由於每個人的工作習慣與方式不同，有些導演喜歡用「記憶」來工作，有的導演傾向用「文字」做成記錄；無論如何這是個人可以選擇的。但是在這裡，我們強烈地建議「不要太信任你的記憶力，也不要過於依賴那些乍現的靈光來導戲」；一個好的導演還是要歷經繁瑣的文書工作的磨練。

一個實用的導演本，大抵可以包括幾項內容：

1. 詳細的劇情敘述

撰寫詳細的劇情是為了讓導演在讀完劇本後再次有條理的回顧整個劇本的內容，不僅在主、次情節發展的來龍去脈，還包括劇中人物的境遇，以及其所引發的衝突等，都要能有極為清晰的認識與細密的觀察，如此在未來的創作中才不致有任何觀點與角度上的疏漏。

2. 劇本分析

劇本決定之後，緊接著導演開始著手於劇本的分析。導演是二度的創作，它的根基是劇本；藉由分析，導演可以清楚地解讀劇本的內容，正確地掌握劇本的精神，深入地了解劇中人物的性格，同時，在分析的過程中，導演還可以視需要適度的修改劇本以符合演出之實際狀況。劇本若經修改，則為當次的演出版本，之後的各項創作即依此為基礎。

3. 人物分析

劇本中的戲劇行動是藉由劇中人物來具現的，因此人物在整個

演劇上是最重要的一環，劇中每個人獨特的性格、人物與人物間的關係、人物與人物間的利害衝突，都是導演在做完劇本分析後仍要獨立出來再續做深入研究的部分。同時，有了對人物深入、深刻的了解後，導演可以此分析做為與演員進行意念溝通時的藍本，並做為在與造型設計（服裝、化妝）討論時的依據。

4. 導演構思

戲劇的演出是在將劇本中平面的文字敘述轉化成為舞台空間裡的活動視像，而戲劇導演的工作就在為這個轉化的過程提供可行的組合方向。在轉化的過程中，導演憑藉著自身對劇場藝術中各種組成因素的掌握與統合，把自己對劇本思想意念的了解與詮釋，透過選擇與處理後，以立體的表演方式向觀眾做出完整的呈現與傳達。劇場藝術的組成因素眾多且複雜，它所含蓋的藝術範疇包括了文學、美術、音樂、舞蹈、建築……等，它所需要的參與創作者也來自不同的專業領域，因此，它可以說是一種集體創作的綜合藝術。導演在這門綜合藝術中所扮演的是領導者、統合者與決策者的角色，同時，他也是這個綜合創作作品完成時的作者。為了讓一齣戲的演出順利、成果完善，導演事先的評估與準備工作是最重要也是不可或缺的，這個前置的導演功課就稱之為「導演構思」。「導演構思」是導演對於未來的演出，在舞台視像上整體效果呈現的設想與預見，它是導演意念的思想藍圖。透過對這個藍圖的規畫，導演把劇本中所蘊涵的無形的思想主題轉化成可視、可聞、甚至可觸碰的舞台行動。「導演構思」主要的工作是在設定劇本中的人物形象、舞台空間、布景、道具、服裝、燈光、音樂甚或舞蹈等各舞台及劇場演出元素的處理原則，並對劇中的

特殊場景、高潮場景以及氣氛、節奏的掌握提出預先的見解與安排。在經過不斷深化的過程後，導演即可透過構思的建立而確定演出的型式與風格，並賦予劇本現實演出的意義與價值。

5. 導演計劃

為了具體的實現「導演構思」，導演必須更進一步製定「導演計畫」。如果把「導演構思」比做工程的藍圖，則「導演計畫」就是工程的施工圖。「導演計畫」主要是針對構思中的意念，提出技術上如何處理的具體說明。「意念」與「技術」這兩者其實是相輔相成的，而且在大部分的創作經驗中，它們會是同時產生的；因為一個導演在構思的階段也應該考慮到每個意念或想法在技術上是否可行。

6. 走位安排

「走位」，簡單的說，是安排人物在戲劇情境中移動與靜止的各種狀態。它要考慮的層面非常廣，除了人物的台詞與身體的動作、人物與人物彼此間的互動關係外，還包括舞台出入口的安排以及布景的配置。走位是舞台構圖的基礎，未來導演在處理畫面時即根據既定的走位狀況來做調整。在劇場中進行走位安排前，導演最好能事先在導演本中畫好走位圖，到了排戲現場，導演可再以實際狀況稍做修改。

7. 畫面構圖

劇作家以「文字」來描述人生的故事，導演的創作是奠基於此描述，而以「視像」來具現這個故事；因此，在戲劇演出中，戲劇行動是以一個一個接續的畫面堆積而成的。導演在讀劇本的時候，腦中已

逐漸產生一些斷續的畫面，到了構思與計劃的階段，便將這些零散的畫面組織、重整、加深，並做邏輯上的連接，而形成一個整體的戲劇演出。導演可以將這些畫面繪製出來放在導演本中，以便在實際排演中隨時回憶、聯想或增潤。

8. 場面調度說明

場面調度所指的是導演把舞台上所有與演出有關的因素，包括演員、舞台、燈光、道具、服裝與音樂等等，做一個整體有機的安排與處理；這個部分也是可以以文字做成紀錄的。

第二節　排演助理

在整個排戲過程中，導演的工作可說是龐大、複雜又瑣碎的；為了不漏失掉任何的一個環節，導演可以聘任專門的幫手來輔助、提醒，並分擔一部分導演的工作；這個幫手在劇場中稱為排演助理。

（一）排演助理的定位

在有些劇組的編制中會出現「副導演」、「助理導演」這樣的職稱，基本上，我們可以將之統一簡化為排演助理。然而，我們也可以更深入地了解他們之間的不同。副導演，一般而言，地位比助理導演與排演助理較高，也就是說當導演不在排演現場時，副導演可以執行導演的職責；通常一個非常忙碌的導演或是輩份很高的導演，會有一個副導演來為他進行前期的導演工作，直到排演末期時導演才會做出最後的修正。助理導演則不具導戲的任務與職責，他的工作較類似排

演助理，主要在處理導演所交代的工作而非執行導演的工作。

（二）排演助理的工作內容

1. 依據導演計劃排定排戲時間表

在演出人員確定後，敲定排練時間是很重要的一個步驟。導演在訂定導演計劃時，腦中應該會有一個預估的排戲時間表，包括排戲的次數、每次的時間長短，以及每次排戲的進度；在這份時間表大致確定後，排助可依此為基礎再與每個演員商議出最理想的時間表。在商議的過程中，由於要顧慮到每一場戲中的所有演員，因此在調整上並不是一件簡單的事。等到排戲時間表敲定後，排助須將此表重新整理後，發送所有的劇組人員，以利後續各項的排戲或跟戲的作業。

2. 排戲前確定演員排戲通知

雖然每一個演員手上都會拿到排戲時間表，但在每一次的排戲之前排助最好還是要再次一個一個的通知，並確定演員可以出席的狀況，倘若有過多的演員臨時有事不克到場，排助也才可以告知導演採取應變的措施；這對排戲的效率是有極大幫助的。

3. 記錄導演所安排的走位

排助在排戲時必須詳盡地記錄導演所安排的走位。演員在排戲時雖應該記下自己與對手演員，甚至同場其他演員的走位，但有時為了爭取時間效益，儘量先記在腦中，等下戲後再做成清楚的文字或圖形紀錄，此時有些腦中的記憶可能有誤差或有所遺忘，如果排助在排練

過程中已記下所有人的走位，即可以提供演員抄錄。有些導演在排戲之前，會事先在導演本中做好走位的安排並詳盡地繪製成圖，在這種情況下，排助仍應自行再做一份，一者導演有可能隨時做出修正，二者在記走位的同時，排助可藉此對所有走位有清晰的概念，在必要時可隨時提醒導演或演員。

4. 記錄並處理排戲時導演交代之事項

排戲的現場經常會有許多臨時產生的狀況，例如導演希望更改舞台上的裝置，或者加一些音效的CUE點等等，有時這些狀況可以立刻被處理，有時不能；排助可以記錄這些狀況的發生與處理經過，並通知所有相關人員，同時必需確定訊息的傳達無誤。

5. 幫助演員提詞

排戲到了一定的階段時，演員就必須「丟本」（熟背台詞），在剛開始丟本時，有些台詞仍會被遺忘；此時排助須在旁提詞以免排戲中斷。

6. 代替未出席的演員走位

有時候排戲時會出現有一兩個演員缺席的情況，為了不影響排戲的進度，排助可以代替未出席的演員走位，幫助戲的連接；排戲過後，排助也必須找到他所代替的演員，告知所有與他有關的排戲狀況。

7. 演出時照看人物上下場

在演出時未上場的演員通常留在後台休息或準備，以免造成舞台兩側過於擁擠，在有些設備好的劇場中，後台備有監視螢幕可以看到舞台上進行的狀況，此時演員可以自行抓住到側台準備上戲的時間；若在沒有這種設備的劇場演出時，排助就必須不時的提醒演員上場的時間，以免造成「誤場」。

（三）排演助理的工作紀錄

排演助理的工作記錄稱為「排演本」，它的內容可以包括：

1. 所有劇組人員的聯絡表

聯絡表的製作是方便排助在掌握人員上一個基本的運用工具，同時也可以提供行政部門在辦理薪資、稅務或保險事務時來使用。聯絡表要詳細記錄姓名、個人資料以及有效的聯絡電話。

2. 排戲時間與進度表

前面已說明過排戲時間與進度表的功能，在排助的排演本中放置排戲時間與進度表是理所當然的；排助可以多準備幾份備份以提供不時之需。

3. 演員與所飾角色對照表

在排戲的過程中，有時劇組人員會以角色名稱來稱呼扮演的演員，這種情形尤其常見於大型的演出，由於參與人數眾多，如果一時

記不起演員的名字就會以角色來稱之，排助可能在排戲初期時也會有這樣的情況，因此，詳列一份演員與所飾角色對照表可以避免造成錯誤。

4. 劇本與走位對照表

在排戲之前排助可以先將劇本以隔頁的方式重新裝訂放在排演本中，也就是說以一頁空白一頁劇本的排列方式來放置，其中空白的一頁是為畫走位而預留的空間，如此，在排戲時可以清楚對照劇本台詞，有效記錄下導演所安排的走位。

5. 排戲狀況記錄表

在排演本中，排助可以事先準備設計好的制式表格來記錄當天排戲所發生的狀況，以及待處理的事務。

第三節　演員

（一）演員的定位

演員是導演在創造演出時最有力的創作工具之一，也是導演最為密切的工作夥伴。一齣戲的製作，最終是由演員在舞台上，經由演出把所有劇組人員辛勤的工作成果一一展現在舞台上，因此，我們可以說演員是代替所有創作者、執行者，以面對面的方式與觀眾做最直接的接觸，如此看來，演員所肩負的責任就顯得相當巨大了。

（二）演員的工作內容

1. 熟讀劇本

　　讀劇是每一個演員在接到角色後第一個重要的工作。讀劇並不只一次，演員要不斷地、反覆地藉由熟讀劇本從各個方向、各個角度來深入體會劇本所要表達的意念。

2. 分析劇本

　　在多次的讀劇之後，演員可以開始以理性的態度來分析劇本，包括劇本的主題、劇中的衝突、人物的關係等層面，更進一步理解劇作家深藏在裡的目的與意義。

3. 人物分析

　　在對劇本有了整體、清晰的了解後，演員接著要針對劇中的所有角色來下功夫，劇中所有的人物個別的性格、人物與人物間的關係，以及與自己所扮演的角色與其他人之間的關係與衝突，都是演員必須仔細設想與分析的重點。

4. 撰寫角色自傳

　　在對所有劇中人物有了具體的認識後，下一步演員即針對自己的角色來做深度的探索；此時，撰寫「角色自傳」是必要的過程。自傳中要詳盡的描述角色的各種條件與狀況，如生理、心理、社會等層面，以及其在劇中所面臨的處境、所要追求的目標、所遭遇的阻礙以

及所必須解決的問題等等。自傳中可以以「我」第一人稱來寫作，讓演員更能在心情上貼進所要扮演的角色。

5.與導演溝通共建角色形象

　　在角色自傳撰寫完後，演員必須與導演做深入詳盡的討論，導演一定會對角色有相當程度的概念，此時演員可以以自己對角色的體認做為與導演討論的藍本，在討論的過程中若有差異，演員要能有調整認知的彈性不可堅持己見，畢竟一齣舞台演出的作者是導演，演員必須信任導演的判斷與選擇。若演員實在無法接受導演的想法，也要能虛心的提出，再做理性的溝通。導演與演員雙方最好要能和諧地取得對角色處理方式的共識，並共同建立角色的形象。

6.背詞、丟本、記走位

　　迅速地背詞、丟本、詳記走位是演員最基本的工作內容，也是最基本的職業道德，當一個演員還必須拿著劇本排戲時，是不能專心在排練中去進入角色、創造角色的，同時也會「對不起」其他已經丟本的演員，因為這會阻礙演員之間的互動而影響到戲的進行。

7.創造角色

　　演員最終的目的在創造角色，讓劇中的人物活化在舞台之上。在創造的過程中，演員要利用自己本身的工具，如肢體、聲音，以及外來的協助，如服裝造型、化妝或是由音樂所引發的情感，儘量地挖掘出角色的多種可能性，並忠實地按照與導演共同認定的方向來呈現角色。

8. 反覆排練

反覆排練是為了讓演員在技巧上有更純熟的掌控力,以及對角色有更大的表現力。舞台演出是一種不能中斷的表演形式,不斷的練習可以增加演員對臨場的反應力與對突如其來的狀況的處理能力。

9. 全心演出

經過長時的排演後,演員最終要代替所有劇組人員將成果呈現在舞台上;體驗這種心理的壓力是極令人期待又令人緊張的。在這樣強大的壓力下,演員唯有全神貫注,專心於所扮演的角色,並清楚的執行每一個在排練中已確定的行動,才不致出現過大的錯誤。在每一次的演出中,演員都應將之視為是一個新的演出,不可掉以輕心,更不要錯失掉每一個出現在舞台上真實的隨機變化。

(三)演員的工作紀錄

演員在每一次演出工作中都應該建立自己的演出檔案,我們可以把這個檔案稱為演員的「表演本」。表演本的內容可以包括下面幾項:

1. 演員自傳

演員自傳是演員在甄選角色前所必備的對自我的介紹,內容包括個人基本資料、學經歷、專長、曾演出的記錄,以及對自己過去以來在生活上、在想法與體驗上的重點描述。

2. 演出排演本

演員在排戲前最好能將劇本重新複製或打印一份，並將之放置在一個方便裝訂的活頁夾中，並且在劇本文字外留有足夠的空白空間，以記錄排戲時導演所安排的走位，或是隨機得來的意念與想法。

3. 劇本分析

劇本分析是演員必要的工作之一，分析時要以文字做成記錄以便再次檢視，也可以便於必要時做出修改。

4. 角色自傳

演員在與導演確定角色形象後，也可以將之以文字做成仔細的描述，方便自己的記憶也可以在必要時增潤或修改。

5. 劇照

演員在演出時是以角色來面對觀眾，此時的演員已因造型上的改變而成為了另一個劇中的人物；演員可以保留各個不同階段（草圖、試裝、定裝、彩排、演出）的劇照，做為個人的檔案紀錄。

6. 演出實錄

戲劇的演出不可能重現，只能以攝錄的方式來記錄演出的過程。演員是所有參與演出的劇組人員中，唯一不可能看到完整演出的人；為了能有一窺戲劇演出全貌的機會，也為做為自己的個人檔案，演員可以在表演本中存放演出時的紀錄影片。

第四節　舞台設計

　　在戲劇展演分工中的藝術部門裡，有一派學者的想法，將有關「視覺傳達」的因素統稱歸為「布景」，也就是說在展演中凡是訴諸觀眾視覺感官的演出因素就稱為布景；如此說來，布景包含了「舞台」、「燈光」、「服裝」以及「道具」等四項。戲劇是對人生的描寫，人生中的故事是非常多樣而複雜的；劇作家選取了某一個（些）人的某一個生活片段，經過裁減、增潤與精化的過程而成為一齣戲劇的劇情，這個包含了現實與劇作家想像的劇情，一定有所想要強調與訴說的主題，這個主題就稱之為「戲劇動作」。「戲劇動作」並不是指一般的行為、事物或者生理上的活動，而是進一步產生行為的動機，也就是「精神的運動」。劇場藝術，就一般的理解，是包括「戲劇寫作」與「戲劇演出」兩個部分；布景在劇場藝術中最大的目的，就在於幫助演譯戲劇劇本，透過舞台、燈光、服裝、道具、音樂以及舞蹈等傳譯因素的伴隨，使得演員在劇場中面對著觀眾展現出戲劇作品高度的情感與生命力。在以下的課程中，我們將分四節詳細解說「舞台」、「燈光」、「服裝」以及「道具」在傳譯劇本演出時的功能。

（一）舞台設計的功能

　　「舞台」所指的是戲劇表演呈現的所在，廣義上來說，它除了演員所站著的舞台外，在有些獨特的演出中還包括戲劇中所有延伸的區域，例如舞台前沿、樂池、側台、後台，甚至觀眾席都是表演的空間。因此舞台設計簡單的說就是「對演出空間的處理」。

圖9-1 【李爾王】舞台設計圖

舞台設計：王孟超
導　　演：黃惟馨
演出場地：國立藝術教育館
劇場型式：鏡框式舞台

1.解釋戲劇動作

　　舞台設計第一個功能在於解釋劇本。一個劇本的故事一定有其發生的時間、空間以及所牽涉的人物；舞台設計首要注意的就在於細膩地處理這些劇中基本的設定情況（given circumstances）。

(1)時間背景：時間背景指的是劇本中故事所發生的年代，如「西元2010年」、「民國80年」，或是「希臘時期」、「文藝復興時期」等。時間因素對於舞台設計而言，在於正確地呈現劇中故事空間的歷史條件。

(2)空間背景：空間背景指的是故事發生的地點，有的劇本的空間可能是一個大的區域，比如「歐洲的某個城市」或是「美國中西部某州」，也可能是一個特定的空間，比如「某人家位於鄉下的別墅」或是「劇中主角居所的客廳」等等。空間因素對於舞台設計而言，在於清楚地表達劇中故事空間的地理環境條件。

(3) 人物狀況：人物狀況指的是劇中出現的角色，在故事中所具有的各自或與其他人相關的對應關係。比如「某個公爵宴客的餐廳vs佣人們用餐的廚房」、「法官所處的法庭vs囚犯被監禁的牢獄」或是「暖房中的甜蜜家人vs荒野中的流浪旅人」；舞台設計在此的功能是要有效地掌握人物間主從、階層或衝突的樣式。

劇本中所有的時、空及人物線索，可以來自劇作家的描述，通常來說，這部分的描述出現在場景指示（stage direction）中，例如：

「一個靠花園的寬大房間，左邊有一扇門，右邊有兩扇門。房間中央的圓桌週圍擺著幾張沙發椅，桌子上放著書籍和報章雜誌。房間前部的左邊牆上開一扇窗，其旁放一沙發，沙發前面放一張工作台。房間後部接著一間狹窄的培養植物的溫室，它的右邊有一扇門通往花園。從溫室的玻璃牆看出去，濛濛大雨之中隱約可見一幅陰暗的海灣景色。殷斯頓站在花園門邊，他的左腿微彎，靴子底下鑲著一塊木頭。莉娟手拿著一個空的澆水器，正在試圖阻止他進來」。

《群鬼》，第一幕

有的劇本對場景只有簡單的描述，或根本沒有任何的場景指示，這時候對舞台的安排與處理就完全來自設計師的想像了，例如：

第一景　宮中大廳
肯特伯爵及葛羅斯特伯爵上。其子愛德蒙隨上。

《李爾王》，第一幕

當然以上的解釋僅也通用在非寫實的劇作，如象徵主義、表現主義或是超現實主義的作品；所不同的是設計師對「真實」與「寫實」、「具象」與「抽象」概念的解讀與詮釋。

2. 增強戲劇動作

舞台設計的第二個功能在於增強故事的張力。在滿足了劇本中基本的時空與人物的條件敘述後，舞台設計還可以進一步利用設計師的想像力來增強故事發生背景的吸引力，以莎士比亞的《馬克白》為例，第一幕第一景中三個女巫出現在雷電交加的荒野，隨後在第三景中又在同樣的地方遇見馬克白與班柯，並預言了他們的未來。對於設計師來說，這個地點可以是一個完全空曠的荒地，也可以是枯木林立、野草遍地的荒原，然而對觀眾來說，這兩者應會引發完全不同的聯想與感受。因此，舞台設計師可以就自己的藝術品味在不脫離劇本精神的範圍內盡情地發揮詮釋、潤飾的功能。

3. 裝飾戲劇動作

前面提到舞台設計是訴之於觀眾的視覺感官，在此層面來看，舞台設計師可以利用色彩、線條、形狀、對比等技巧將舞台上的陳設再做調整以擴大它們的傳譯功能；一根彎彎曲曲的枯木可能比一根直挺挺的樹木更能表現「蒼涼、荒蕪」的感覺，而一座滿是暗紫色彩的空曠荒林定能引發觀眾「陰森、詭譎」的心理感受。

圖9-2 【雅克和他的主人】舞台設計圖

舞台設計：王孟超　　　　　　　　　導　　演：黃惟馨
演出場地：國家戲劇院實驗劇場　　　劇場形式：中心舞台

（二）舞台設計的工作內容與程序

1.熟讀劇本

　　熟讀劇本是每一個劇組工作人員的第一要務，對於藝術部門的創作藝術家來說更是絕對不可忽視的。我們一再的強調「戲劇的演出是在於傳譯劇本」，劇本是劇場創作者（包括導演與設計師們）創作的根本，因此在發展自己的「再創造」之前必先正確地、清楚地以及細緻地來解讀劇本。

2.分析劇本

　　在對劇本有了完整的了解之後，設計師接著就必須進行劇本分析的工作。對於不同的設計師來說，因為專業的不同，分析的角度與深入的程度也有所差異。舞台設計對劇本的分析主要在找出劇本的「環境」，

包括上面已經說過的時間、空間以及人物狀態等等，也就是說，要找出這些環境與戲劇動作的關係，與其對戲劇動作的影響。再者，如果一個劇本中故事發生的時間與地點有多次的變換，設計師也必須條列出它們之間的關連與從屬關係以便對劇中環境有更透徹的了解。

3. 與導演進行溝通及意見交換

每個人對劇本的喜愛與解讀方式定有不同，在劇場的創作中，意念與意見的溝通是絕對必要的。設計師可以將自己的想法充份地與導演分享，在溝通的過程中一定會有岐見，但最終必需達到一個雙方都可接受的平衡點。有時候，一齣精彩的戲劇演出正是出於所有創作者因意念衝突撞擊後所迸發出的藝術火花。

4. 搜集資料建立設計概念

在與導演取得共同的創作方向後，設計師可以開始進行各項資料的搜集，包括劇本中時間、空間在歷史性上的佐證，以及在演出風格上所偏向的藝術性材料等等。在搜集、整理、取捨的過程中，設計師逐漸形成設計的概念；當然，在這樣的過程中仍需與導演以及其他相關設計師進行密切的討論。

5. 深入勘察演出劇場

在設計師對舞台設計有了概念的同時，硬體的條件也是設計所要考慮的要素之一。「硬體」所指的是戲劇將來所要呈現的地方，一般來說指的就是演出的劇場。劇場有多種的型式，不同的型式對舞台的設計與呈現有很大且實際的影響，這在前面的課程中已詳細講解過。在此，

我們要強調的是對劇場設備、器具、可使用空間的深入了解,以及對空間做出準確的丈量;這是設計師在勘察劇場時一定要進行的動作。

6. 草圖(平面圖、立面圖、剖面圖)

當意念與劇場條件逐漸整合之後,繪製草圖是一個重要的階段。意念是一種抽象的想法,它雖然可以經由口語敘述來傳達,但是傳達之後聽者的解讀卻不一定是敘述者的本意,因此,能具體的「畫」出來是最有效的溝通表現方式。通常來說,草圖可以用平面、立面,甚至剖面的方式,將劇場經過比例縮小後來繪製。這些圖的作用是有所不同的,平面圖可以看出景物間的擺放位置、相對距離以及其間的對應關係,而立面圖則更進一步地表現出整體的空間感。有時候立面圖可以繪成彩色,以讓導演更清晰地體會舞台設計師的想法與意念。平面圖與立面圖繪製完成後,導演就可以進行排戲了。

7. 修正

在排戲的過程中,有時導演會因實際的排練狀況或突發的想法要求設計師修正或更改設計,當然也會有相反的情形發生,也就是說設計師在看了排戲後主動提出修正或更改的建議;不論如何,只要不脫離劇本原始精神,都是正向的工作經驗。

8. 完稿

修正之後的最終版本就稱為完稿,完稿是後續技術部門在製作景物時的依據,因此所有在圖上所使用的符號,圖碼,色彩與比例等等都必須清楚無誤。

9. 模型

模型對某些設計師來說並非是必定的工作，但對導演來說，能有一個完整的三度空間的縮小形劇場，在排戲的過程中的確可以提供無限的助力。藉由這個立體的實物，導演更能將腦中想像的畫面具體地在模型上實際操演，同時也可以更圓融地安排人物與景物間流動的動線，甚至它還可以提供技術製作部門一個更清晰的實體依據。

第五節　道具設計

道具一般來說可以分為大道具和小道具；大道具指的是如桌子、椅子、櫃子……等大型的物品，而小型的、可以個人攜帶的，如花瓶、雨傘、眼鏡……等，則稱為小道具。有時候道具的歸類會與舞台和服裝有重疊的狀況，也就是說有的看似是道具的範圍（尤其是大道具）可能可以歸於舞台，而有些小道具也可以歸於服裝造型；讓我們以在「舞台設計」一節中所舉的例子來做說明：

> 一個靠花園的寬大房間，左邊有一扇門，右邊有兩扇門。房間中央的圓桌周圍擺著幾張沙發椅，桌子上放著書籍和報章雜誌。房間前部的左邊牆上開一扇窗，其旁放一沙發，沙發前面放一張工作台。房間後部接著一間狹窄的培培養植物的溫室，它的右邊有一扇門通往花園。從溫室的玻璃牆看出去，濛濛大雨之中隱約可見一幅陰暗的海彎景色。殷斯頓站在花園門邊，他的左腿微彎，靴子底下鑲著一塊木頭。莉娟手拿著一個空的

澆水器，正在試圖阻止他進來。

《群鬼》，第一幕

在上面這段舞台指示中，如果按照一般的歸類將道具條列出來，它的情況會是：

大道具——圓桌、沙發、工作台。

小道具——書籍、報章雜誌、澆水器。

當然也可以有另外的分類方式，由於舞台上呈現的是一個整體的空間佈置，我們可以將上述的大道具一併歸於舞台設計的一部分。此外，指示中所提到的 「靴子底下鑲著一塊木頭」——這部分可以歸為小道具也可以歸為服裝。如果單純是一雙靴子，很清楚地，它是隸屬服裝造型的部分，但是當靴子需要另外的加工時，它就有可能歸於小道具。這些歸屬問題端視技術會議中各部門的協調。

一齣戲中所需要的道具，除了像上面的例子會在場景指示中有明顯的陳述外，有的雖然沒有明說卻是必要的；再以上例來說明：

溫室——溫室中，照一般的想像，應該有或多或少的植物。

花園——花園裡理所當然有許多的花草。

此外，客廳牆上的裝飾、屋內的擺設，甚至桌上的零碎物品等，都可以經由設計師的想像而有所添加。

（一）道具設計的功能

1. 幫助解釋劇本

道具可以幫助劇本在演出時將時空狀況做更清楚地呈現。以《溫

夫人的扇子》為例，劇中故事發生的時空背景是十九世紀的英國，因此所有舞台上會出現的道具就應該朝向這個時空去進行，包括溫夫人所使用的扇子、溫大人所使用的書寫文具，以及賓客們身上所配帶的道具，如懷錶、眼鏡、錢包、陽傘….等等，都要能具體的說明當時的時空條件。

2. 幫助解釋人物性格

在日常生活中不同性格的人在使用隨身用品時一定會有不同的品味，比如說同樣使用眼鏡，男人與女人、外向的人與內斂的人、城市的人與鄉村的人、富有的人與貧困的人，都會有不同的選擇；戲劇演出時，設計師可以根據這些差別與設定來設計人物所使用的道具，同時，設計師可以利用色彩、線條、形狀等視覺因素來加強人物所要刻劃的性格。

3. 裝飾場景，建立風格

除了符合劇本的時空條件之外，道具還可以以其外在的造型達到裝飾的作用，並為場景建立獨特的風格。比如說，一張十九世紀歐洲的沙發，它可以是簡約的新藝術風，也可以是複雜的洛可可式；一組喝茶的茶具可以是玻璃製的，也可以是瓷或陶製的。道具所選用的材料、質地與樣式都會影響到整體呈現的風味。

4. 幫助演員

有時候在排戲的過程中，導演或演員會依狀況所需要求添加劇本敘述以外的道具，比如一根柺杖、一條手帕或是一個小提包、一把小

鏡子等，這些隨身的小道具可以去除演員空手的尷尬，也可以被利用來「做戲」，增加場面調度的靈活性。

（二）道具設計的工作內容與程序

1. 熟讀劇本

在讀劇的過程中，設計師首先要確定劇本的時空與風格，以建立未來設計的方向。

2. 條列清單

將劇中所需的道具一一條列出來，包括明確要使用的、可能會使用的、以及設計師自己所想像的所有道具。

3. 與導演、演員討論

清單完成後設計師可以進一步與導演與演員做深入討論以決定增減，討論過後再製作一份確定的道具表。

4. 決定製作方向

道具的取得有幾種方法，一是按圖製作，二是尋找合適的現成品，另外還可以向專門的製作公司或劇團租借；這些方式取決於製作經費的多寡、現成物品取得的難易、以及劇組是否有完善的儲存空間等條件。設計師可以與製作人做好事先的溝通再來決定製作的方式。

5.設計圖

設計師在確定所有的道具之後最好能一一將所有道具畫出來，不管將來製作的方式如何，都可以有一個清楚的依據。

第六節　燈光設計

「燈光設計」在戲劇演出中可以說是最近的事情，也就是說，燈光設計是最後加入劇場藝術行列的一個創作因素；這其中的原因與歷史和科技的發展有相當的關係。在原始的希臘劇場中，戲劇的活動大多在白天並且是露天進行，可能是這個原因，沒有人會想到「燈光」這個東西，然而，隨著後來劇場活動搬入室內，照明就成了必需顧慮的演出因素了。在中世期以後，劇場中會利用火把、油燈甚或煤氣燈來提供所需的光線，它們最主要的功能就是要照亮演員，讓觀眾看得見；如此說來，這個時候也應該無所謂的「設計」。之後，在文藝復興的義大利，開始有人嘗試在燭火之前擺放裝著有色液體的玻璃瓶或是水晶，來使光線的顏色有所變化，雖然以現在的眼光來看，這種方式在技術上是簡單且粗糙的，但這卻已經具有燈光設計的想法了。現代的舞台燈光技術真正進入劇場，是在電燈被發明且被普及運用之後，而「燈光設計」這個職稱一直到了1960年代才被美國「舞台布景藝術家協會」正式地認可。此後燈光就以其獨特的性質，成為了劇場演出中一個不可或缺的藝術因子了。

一般說來，劇場燈光具有幾個特性：

1. 明暗度

明暗度所指的是燈光投射出來的亮度，在劇場中，燈光亮度並非從頭到尾一直不變，它是可以視劇中情境的變化而在演出中隨時做出調節的。

2. 色彩

劇場中的燈光可以經由在燈具上加裝有顏色的膠紙而改變光的顏色。色紙通常是以耐高溫的材質做成以免造成燃燒，而裝放色紙的裝置稱為色片夾。

3. 光源

光源所指的是光投射出來的方向，大致上，光源可以分為前、後、側、上、下等幾個方向；依方向的不同它們的名稱是面光、背光、側光、頂光以及腳光。不同的光源所造成的效果極為不同。

4. 形狀

在一般的生活中，燈光大多是沒有形狀的；在劇場中，我們可以利用燈具上的裝置（shutter）將投射出來的光切割成所需要的形狀，如圓型、方形、三角形，甚至不規則形，同時，也可以利用另一種裝置（gobo）讓光有特定的圖案，比如樹葉、閃電、星星、上弦月等等。

5. 移動

在實際的生活中，燈光幾乎是固定不動的，而劇場中的燈光卻

是可以依設計師的需求做出移動。有時候為了強調舞台上的某個人，燈光會跟著這個人做出移動，最明顯的例子在於「追蹤燈」（follow spot）的使用，不過通常來說，由於它所呈現的效果極為「不真實」因此較多用在舞蹈的表演上，

（一）燈光設計的功能

1. 提供基本照明

在燈光設計加入劇場前，燈光主要在提供演出時足夠的光線，以讓演者、觀者在過程中清楚地看見。因此「照明」對所有的演出而言，不管有沒有設計，都是燈光最基本也最重要的功能。再者，前面提到劇場燈光具有明暗度的特質，大家都知道光線的明暗對人的心理有很大的影響，舉例來說，當我們在半夜必須起床上洗手間時大多會打開電燈，其中部分的原因是避免在黑暗中因碰撞而跌倒，然而應該也有部分人是因害怕黑暗才打開燈的吧。英國劇作家彼得・謝弗爾在他1965年的《黑暗中的喜劇》裡就利用了「停電」這個情境創造了一個極為有趣且成功的演出，在劇中作者正是以燈光照明的基本功能大大地玩弄了戲劇世界的「假定性」，使得黑暗（劇中情境）與明亮（觀眾視覺）兩者間的對比為劇本演出帶來生動、精彩的效（笑）果。

2. 解釋劇本

戲劇是對真實世界的模擬，當我們把劇本搬上舞台演出時，大多會考慮「寫實」這個議題；在解釋劇本這個功能中，燈光可以幫助達到說明真實的外在環境。比如說，當劇中人把窗戶打開時會有光線從

窗外灑進來，而灑進屋內的光又會因一天中的時間或天候狀況而有不同的顏色，因此，燈光就需要將這些效果如實地呈現在觀眾的眼前。再比如「春天早晨的草原上」或「冬天黃昏的森林中」，在燈光的明暗、色彩上都是不同的；舞台燈光正是要在演出時，模擬出真實世界中的樣子，來引發觀眾感官上的記憶進而融入劇中世界。

3. 幫助建立場面焦點

戲劇演出時整個舞台是盡收觀眾眼底的，它不像電影可以利用攝影機鏡頭的選取，來控制觀眾的視線。在演出進行中的某些時刻，導演會有想要強調的人或物，除了利用導演畫面處理的技巧外，燈光也可以幫得上忙，也就是利用燈光照明的選取來決定給觀眾看什麼。人是感官的動物，一般來說，我們會看向亮的地方，當舞台上有暗有亮時，理所當然地，觀眾會將視線放在亮的區域，而這就是利用燈光所建立的畫面焦點。

4. 營造場景氣氛

燈光還具有營造場景氣氛的特殊功能，拿實際的生活來舉例，一對情人想一起吃一頓浪漫的晚餐，想必他們一定會選擇較柔和的燈泡，甚至點上蠟燭來代替明亮、沒有感情的日光燈。同樣的，在戲劇的舞台上，燈光更是要發揮它的特質來幫助場面氣氛的營造──《馬克白》中女巫出現的森林、《李爾王》中國王落難出走的荒野、《羅密歐與茱麗葉》中的樓台會，以及《仲夏夜之夢》裡的精靈世界──都是燈光可以盡情發揮的創作題材。

5. 幫助形成藝術風格

以上所說的大多是以寫實主義的出發點來剖析，當然戲劇演出很多時候是不講究真實的；然而，無論寫實與否，一個演出是必須有本身統一的風格的。風格是一個極為抽象的名詞，簡單的說，它是作品在經過處理後所散發出的獨特的品質，風格的形成代表著藝術家「意念陳述」與「技巧表現」二者的融合趨向於成熟的指標。燈光在呈現作品風格上佔有很大的影響，以表現主義風格來說，燈光不再注重外在真實性的描繪，而在於內在精神的傳譯。在許多這樣的演出中，我們會看到燈光在明暗反差、色彩對比或是角度、光源以及光線所構成的形狀都會超乎一般的經驗，而這正是燈光提供戲劇演出形成獨特風格的助力。

（二）燈光設計的工作內容與程序

1. 熟讀劇本

熟讀劇本仍是燈光設計師工作上的起步。在讀劇的過程中，有經驗的設計師會在腦中出現一個個片段的畫面，這跟個人平日生活的態度是有很大關係的，在日常生活中，設計師經由不斷地、認真地對週遭環境的細心觀察與深入體會，逐漸累積成創作時隨手可得的思想資源，透過與劇本文字描述的對照與呼應，一個個生動富想像的畫面就會自然浮現眼前。

圖9-3　【雅克和他的主人】劇照。燈光除了提供照明，還可以建立焦點、營造氣氛。

舞台設計：王孟超
導　　演：黃惟馨
演出場地：國家戲劇院實驗劇場
劇場形式：中心舞台

2. 分析劇本

在熟讀劇本之後，燈光設計師進一步將劇本中屬於燈光可以提供助力的部分條列出來。同樣的，「外在環境」還是最先要注意的，包括場景的時、空背景以及事件發生的情境，接著再關注到「內在的層面」包括事件引發的氣氛以及場景所要強調的主題等等。

3. 與導演進行溝通與意見交換

燈光設計師在分析劇本時所產生的想法或意念是個人的，在這個階段中，設計師可以將它們提出，並與導演進行深入的溝通與探討。在劇場藝術中，每個領域的專長不同，燈光設計師也可以以他專業上的判斷與素養，給予導演一些創作上的意見。

4. 搜集資料建立設計概念

燈光設計師不但手邊要有大量的書籍、畫冊、圖片，還要經常觀看任何藝術形態的展演，以增加職業的敏感與素養。搜集資料是燈光設計一個最重要的過程，一段文字、一幅畫作或是一個演出的某一個畫面，都可能引發設計師無限的聯想，或甚至成為自我創作時靈感的延伸；正是這些零散的、不完整的、獨特的收集過程造就了每一次創作的基礎。

5. 深入勘查演出劇場

有了精彩的創作意念，還需要有足夠的技術來做出表現。燈光師的技術表現力取決在硬體的設備，包括劇場與燈具，以及對這些設備的應用自如。與舞台設計一樣，設計師在勘查劇場時，必須了解不同形式劇場對演出的優、劣影響，同時，在硬體設備上，如電力可使用的狀況（電流、電壓、電阻、功率）、調光器（dimmer）與控制盤（control board）的系統規格、可選擇的燈具樣式以及所有附加設備等等，都是必先弄清楚的重點。

6. 草圖（場景繪意）

在設計意念形成後，設計師可將每一個「有意義」的場景畫面畫出來，一則讓自己實際地檢視意念的外在表現，再則可以提供導演具像的觀念陳述，以核對二人間在創作上的共識。

7. 燈光設計圖

　　與導演的共識確定後，設計師必須多次的參與排戲以了解戲劇被處理的狀況，包括演員走位、行動的動線、畫面構圖以及場景氣氛的傳遞等，這些都是左右燈光設計最基本也最重要的因素。在觀看排戲後，設計師或可修正或可確定先前的想法，在排戲進入完成階斷後，設計師方可進行設計圖的繪製。

第七節　服裝設計

　　「服裝」在戲劇演出中所指的是表演者身上所穿戴的衣物，它所涉及的範圍廣泛地來說，上至表演者的頭部下至腳部，都可以是服裝所要含括的，如帽子、圍巾、手套、上衣、裙子、褲子、襪子以及鞋子等等，有時候甚至也包括了表演者臉上的妝扮、頭髮的型式以及身上所配戴的飾物；如果從這個層面上來看，我們可以將服裝範圍再擴大稱為「服裝造型」。在這一節裡，為了較詳細地介紹服裝的功能，我們將把「服裝」與「化妝」分成兩節獨立的課程來解說。在進入課程前，讓我們先界定兩者之間的範圍：「服裝」所指為表演者頭部以下的衣物，而「化妝」則是頭部、頸部以及臉部上的裝扮。

（一）服裝設計的功能

1. 幫助解釋劇本

　　服裝設計的首要功能在幫助解釋劇情，我們可以從幾個層面來看：

(1) 劇本的時間背景：戲劇的演出通常是敘述一個「已經發生過」的人生故事，不論它是真實或是劇作家的創造，觀眾在進入劇場欣賞它之前，它就已經「編作」完成了。在劇作家編作的過程中，一定會給予這個故事一個發生的時間，因此，劇中人物身上所穿的服裝，就是表現劇本時代的重要線索。

(2) 劇本的空間背景：從人物身上所穿的服裝樣式，同樣可以看出故事發生的地理環境。如果將上面兩個因素結合起來，對於劇本的時空呈現有相當大的解釋作用，比如「十八世紀的歐洲」、「中世紀的羅馬」或是「現代的紐約都會區」等，都是可以藉由服裝來間接表現劇本背景的。

(3) 人物性格：人是習慣的動物，當我們打開衣櫃常常發現，即使有再多的衣服，幾乎在形式或顏色上都是類似的。常穿牛仔褲的女生穿起裙子來一定非常的不自在，一個男人在一般的情況下穿起女性的衣著，也定會招來異樣的眼光；服裝設計基本的目的就是在利用這種「通性」來呈現人物的一般性格。再者，

圖9-4 【仲夏夜之夢】服裝設計圖

賴桑德

狄米垂

海倫娜

赫米亞

戲中戲【皮拉摩斯與提斯璧的悲劇】中，扮演牆的史諾特。

扮演獅子的史納格

除了上面所說的一般化外，每個人外表的裝束也會透露出他潛藏在內的特殊性格，服裝設計可以利用色彩、線條、形狀等設計因素來說明劇中特定人物的特定性格。

(4) 社會階級：在外表的裝扮上同樣可以輕易地辨識出人物的社會階級（貴族、平民）、經濟狀況（富有、貧窮）或是所從事的職業（郵差、運動員或是股市營業員）。

(5) 人物關係：有時候服裝也可以暗示劇中人物的關係，在這方面不乏明顯的例子，比如一對從未謀面的雙胞胎同時穿著一模一樣的衣服、兩個情感甚篤的愛侶以情侶裝顯示對彼此的愛意，甚或敵對的兩軍一方以黑另一方則以白來呈現對立的兩股力量。

2.幫助演員進入角色

前面提到過，當我們穿上平常不常穿甚至從沒嘗試過的衣服時，不論在神情上、姿態上都會流露出不自然的樣子，相對來說，當我們穿上這些不屬於自己的「風格」的衣服時，心中也會產生一種不同的心情，

比如說，當一個平常不穿裙子的女生穿上裙子時，雖然不太自在，但是卻會覺得自己似乎較有女人味，而在舉手投足之間表現的較平日斯文，再比方當一個平日西裝筆挺的公司主管，換上輕便的運動服裝出現在辦公室時，不但自己會感覺輕鬆同時也會給下屬帶來耳目一新且較不嚴肅的氣氛。服裝設計就是在發揮上述的神奇功效。當演員嘗試扮演《馬克白》中的女巫、《小飛俠》中的彼得潘、《暴風雨》中的卡拉班，或是《安東尼與克麗奧配特拉》裡的埃及豔后時，服裝設計師都可以利用服裝上的造形來幫助演員從外在甚至內在進入角色。

被帕克惡作劇戴上驢頭的工匠波頓。

3. 裝飾場景

　　舞台服裝因為有色彩、線條、形狀、式樣等視覺因素，在裝飾場景上具有不可估量的效果，尤其是在演出古典劇碼時。拿王爾德《溫夫人的扇子》為例，劇中第二幕是溫夫人二十歲的生日宴會，姑且不論劇情的衝突所在，光是出現在舞台上賓客身上的裝扮就足以讓觀眾有如觀看一場美輪美奐的服裝展示會；經過設計的服裝搭配上劇中貴族氣派的宴客廳，整個舞台上的場景可以是精美

仙王奧伯朗

仙后泰坦尼亞

| 149

精靈帕克

而盛大的。

4.幫助導演建立演出風格

透過服裝設計也可以幫助導演建立起演出的整體風格。在這個層面上，服裝設計師所採用的色彩、線條、質料、剪裁、比例以及所搭配的飾物等，都會產生獨特的「質感」這就是所謂的風格；不過，演出的整體風格仍是必須在導演統一的概念之中。

5.展現藝術特質

雖然說戲劇演出的風格是一個整體的概念，但是這並不影響設計師在每次的演出設計之中綻放屬於個人獨特的藝術品味。有的專業服裝設計師會經意或不經意地在作品中流露個人的喜好或慣用的素材，這一點常常引發劇場批評者的討論。其實，只要不影響整體演出風格、不脫離劇本基本精神，同時也考慮了演員穿脫上的便利以及活動自如等因素，一個具有個人特色的服裝設計對劇場展演來說是有無限加分的作用的。

（二）服裝設計的工作內容與程序

1. 熟讀劇本

與所有藝術部門其他的設計師一樣，熟讀劇本是服裝設計的起碼工作。藉由讀劇、產生喜惡、引發聯想，而後將個人情感沉澱，再產生更多角度的觀點；這個過程不僅是服裝設計師所要有的，也是所有學習戲劇的人所應具備的基本創作態度。

2. 分析劇本

服裝設計在分析劇本中不僅要能掌握劇情，找出劇本衝突的樣式與對象，還要分離出服裝因素與劇中人物的連屬關係，包括上面提到的時間、空間的背景、人物的社會狀態與其在劇中和他人的互動關係，有了這些清楚的理解後，後續的人物性格分析才得以進行。

3. 分析人物

上面提到過服裝會顯露出一個人的性格，因此，設計師在對劇本有了清楚的了解後，更進一步必須針對每一個角色深入地剖析其內心世界，以全面地掌握人物在劇中的表現。同時，設計師也必須將劇中所有的人物關係建立起整體的概念，以做為設計時參酌的資料。

4. 與導演進行溝通與意見交換

由於每個人的認知觀念與對文字符號的解讀各有不同，因此，同樣的一個劇本、同樣的劇中人物由不同的人讀來一定會有不同的想

法；服裝設計師在將人物性格做了詳細的分析後，可以和導演討論，看看是否意念一致；過程中，雙方經由不斷反覆的推敲或可產生對角色有更多、更廣的認識。

5.搜集資料建立設計概念

在資料的搜集上不僅在於時間、空間等歷史佐證，在類似的藝術風格資料、曾經有的演出記錄以及大量相關的圖片、影像、繪畫都可以引發設計師的聯想；資料、資源越豐富，將來在設計上就會有越大的表現空間。當然，每次參與演出演員的個別條件，也是設計師必須要顧慮的。

6.草圖

服裝設計是一種由抽象意念出發，而以具象形體表現的藝術；設計師在完成資料搜集與人物界定後，下一步就是利用本身繪畫的技

侍候仙后的豆花、蛛網、飛蛾、芥子等四小仙。

設計／繪圖：林宜毓
導演：黃惟馨

巧，將腦中所想像的每一個人物形象具體的在紙上畫出來以便與導演「對焦」，透過所有劇中角色整體的紙上呈現，導演與設計師能更清楚彼此所說的與所想的是否一致。第一次的草圖主要在確定人物服裝的樣式，它們可以是不著色的。

7. 修正

在設計師呈現圖稿之前，導演與設計師都是以言詞來敘述意念，有時候在「傳遞與接收」的過程中不見得是完整、相同的，正因如此，設計師必須有繪畫草圖的步驟，而在導演看過草圖後也必然會產生修改的情形；設計師必須有耐心去面對這樣的過程，同時也要有豐富的想像力與敏銳的覺察力，去抓住導演真正想表達的概念。

8. 服裝設計圖

在經過幾次的修正後，導演與設計師必須取得共識來界定人物外在的形象。設計師將最後修正過的草圖加上色彩並與導演確定後，就完成了服裝設計的工作了。

第八節　化妝設計

化妝是造型的一部分，它主要的範圍在演員的頸部以上，以及露在服裝之外的肢體。化妝不僅須搭配服裝的設計，同時也要考量演員本身的各種條件與狀況。與服裝一樣，它對於演員的幫助與改變是較直接而明顯的。

（一）化妝設計的功能

1. 讓人物清晰可見

　　劇場演出時，由於舞台上的燈光照明要比實際生活中強上數十、甚至數百倍，在這樣的情形下，使得站在舞台上的演員顯得平板而模糊；為了讓演員的身體與臉部的表情清晰可見，我們可以利用化妝來加深演員的輪廓；這是化妝首要的任務。在這個前提下，有些小劇場中的演出，如果演員與觀眾的距離是非常近的時候，演員是可以不化妝的。

2. 修飾演員的外觀

　　演員本身原來的樣子是化妝設計師在開始工作時首先要考慮的因素之一，演員與角色的安排有時候並不會盡如人意，也就是說，演員的臉型、輪廓、膚色、五官等的狀況並不一定與劇中人物相符，此時可以利用化妝的技巧來修飾，甚至改變演員原來的外貌，使得演員在外形上更貼進角色。

3. 幫助演員進入角色

　　在平常的生活中，很多的女性（其實也包含少部分的男性）會因場合不同及狀況所需，比如盛大的慶祝晚宴、嚴肅的學術討論會議、緊繃拉距的法庭辯論等等，在搭配服裝穿著的同時也在臉上化上不同的妝；這都是為了讓自己呈現出適切的角色定位。在戲劇演出中，當演員依照劇中的人物描述化上了妝後，搭配著身上服裝的穿束，在心

理上自然而然地會產生某種微妙的變化，似乎劇中的人物顯現在自己的身上；這種說法類似於希臘時期演員戴面具上場扮演時所興起的「靈魂附身」一說；因此，演員的外在造型的確會幫助演員快速的進入角色。

4. 建立人物外在形象

當演員在劇場中演出時並非以自己本來的面目來面對觀眾，而是以劇中人物來演出劇本——一個二十幾歲的年輕人扮演七十多歲的老人家，或者四十歲的中年婦女扮演情竇初開的少女——這都是需要經過「改造」的，因此，化妝除了上述的幾個幫助演員的功能外，還可以幫助劇本的解釋並說服觀眾進入角色所扮演的人物形象之中。這個功能在傳統戲劇的表演中更為顯著，比如京劇中將角色類型分為生、旦、淨、末、丑等，每一種類型的角色有一定的化妝方式，這也就是我們所知的「臉譜」；當觀眾看見某一特定的臉譜，就會立刻了解這個角色的劇中身分。

5. 劇中特殊的需求

有時候在某些劇本中會對角色有較特殊的外形要求，比如駝背、刀疤、獨臂，有些時候某些劇本會有一些較不平常的角色，比如巫師、精靈、鬼怪等等；這時化妝就可以發揮無限的想像力與神奇的創作力來精彩地描繪這些角色。

（二）化妝設計的工作內容與程序

1.熟讀劇本對角色建立基礎的認識

　　化妝設計師同樣必須在進行設計前先熟讀劇本。不同專業的劇場設計師在讀劇的過程中會有自己不同的切入點，但是對劇本劇情的進行、人物的關係、角色的性格、年齡以及劇中衝突所在等重點，都要有具體清晰的掌握。

2.分析人物，更進一步掌握角色的內、外在形象

　　化妝設計師對於角色性格的分析要較其他設計師來得更細膩、更詳盡。戲劇是表現人生的故事，劇中的故事是由人物來具現，人物有其外在形象與內在形象，人的內在性格會引發人的外在舉動，而人外現的行為也常常不經意的呈現出內心的狀態；化妝設計師對於人的觀察必須比一般人要深入，才能多層次的掌握劇中人物所呈現的樣子。舉例來說，人在生氣時，不同性格的人在其外顯的舉止會有很大的不同，有的會面紅耳赤、大聲叫囂，有的雖是面不改色卻是忍不住全身因發怒而顫抖－－這些都會影響設計師在化妝設計上運用線條、形狀與色彩等因素，來刻劃角色的決定。

3.與導演進行溝通與意見交換

　　在有了自己對角色的理解與認識後，設計師仍必須與導演進行深入而細微的討論，包括每一角色外在的樣貌、流露的氣質、肢體的動作、表情以及內在的心理狀態等等，這些都是將來人物在表現上重要

的線索。由於每個人對「人」的看法與感受會有很大的差異，設計師
與導演一定要取得共同的創作基礎，才不會造成「角色矛盾」。

4. 與演員進行溝通並建立演員資料

在進行實際設計之前，設計師還必須考慮演員的因素。演員本
身的臉部結構、五官的樣子以及天生的條件等等，都必先要有一定的
了解，同時，設計師須將這些狀況列入紀錄以做為設計時的考量，此
外，設計師也可以和演員討論他們所扮演的角色，多方面地了解演員
的想法。有時，有些演員會對化妝有自己很主觀、很強烈的意見，設
計師也必須對這些意見提出因應的看法。

5. 畫出草圖，並與導演及服裝設計進行溝通討論

在各種準備的事項完成後，設計師就可以著手進行設計了。同樣
的，設計師要以繪畫的方式先畫出草圖，並和導演以及服裝設計師針
對造型、用色、形象與質感等議題做充分的討論。

6. 試妝與修正

草圖經過討論後，設計師可以找來演員進行試妝的步驟。有時候
平面上的設計畫在實際人的臉上，會有極大不同的效果，因此，在試
畫的階段，設計師可能會做出多次的修改。此外，所選用的材料與化
妝用品也可能因實際的操作狀況，如演員皮膚過敏、費用過高或是市
場缺貨等因素而有所調整。

7. 完成化妝設計圖

修改之後在導演、服裝設計師以及演員都認同的情況下，化妝設計師就要將圖稿確定做成完稿。完稿上要紀錄每個化妝步驟與處理方式，並標明每樣化妝品的內容與編號，方便未來執行人員的操作。

第九節　音效設計

劇場中的音效包含了「音樂」與「效果音」兩個方面。效果音所指的是劇中除了人聲之外具體的聲音，比如鳥叫虫鳴、雷聲、門鈴聲、車子開動的聲音，或是不具體的空間音，如空曠的草原、幽靜的森林、夜半的街道等情境中特有的聲響；由於這些聲音在劇中是以原有的面貌來呈現，因此效果音不屬於設計的範圍而是技術性上的執行，不過，其中仍有選擇的優劣不同。在這一節中，我們將針對音樂的部分來做討論。

（一）音樂設計的功能

音樂用之於戲劇演出其實由來已久，早在古希臘時期最早的戲劇演出即是以「歌舞」的形式來呈現。在戲劇歷史的演變中，我們發現這種傳統似乎仍然被維持著，只是使用音樂的多寡與形式上有多種的變化；現今不論在國內、國外「音樂劇」（musical）也仍舊是劇場演出中頗受歡迎的劇種。以下我們就來看看音樂在戲劇演出中所扮演的角色。

1. 烘托場景氣氛

在所有的藝術類別中，音樂可以說是最容易引發情感的一種。當我們情緒低落、心情鬱悶時，聽聽快樂的音樂也許可以一掃心中的陰霾；當心情因外在事物牽絆而起伏不定時，安詳靜謐的音樂也可以鎮定舒緩我們興奮高張的情緒；正因如此，音樂可以幫助戲劇在演出時建立某種特定的氣氛，並快速地引發觀眾情緒上的變化，進入戲劇假設的情境之中。

2. 製造場景效果

除了音樂之外，效果音也可以幫助製造場景中的特殊效果，比如說《馬克白》中的森林景、《李爾王》中的荒野景以及《海達‧蓋伯樂》裡的自殺景等，都可以在情境音樂中再搭配具體的聲響，如雷鳴、閃電、狂風細雨等來達到加強場景張力的目的。

3. 提供演出節奏

「節奏」（rhythm）所指的是藝術中主次、強弱的規律性變化；在戲劇表演中，節奏是由許多層面組合後所產生的一種韻律特質，這種特質也就是一種藝術感的展現。音樂具有明顯的拍子（tempo），拍子的快慢、強弱會讓聽者產生情緒上的起伏，再加上音樂本身所能引發的情感聯想，就形成了戲劇演出展現節奏的方法之一。

4. 幫助建立演出風格，呈現藝術特質

「風格」（style）是藝術品經過處理後所呈現的特殊質感，以及

由此特質所散發出的獨特的風味。風格可以被視為是藝術作品趨於成熟的指標。戲劇的呈現是將一個或多個抽象的意念，利用實作的技巧，將之轉換成為舞台上具體可見的視像，在轉換的過程中，戲劇的意念是經由可見、可聞的事物來間接傳遞的，戲劇作品的風格也就是依賴其中可見及可聞的藝術因子來建立的。由於音樂是藝術的一種類別，而它本身的形成就會呈現出某種風格，因此音樂可以被看作是戲劇作品在建立特殊風格時可茲利用的表現工具。

（二）音樂設計的工作內容與程序

1. 熟讀劇本

音樂設計師在拿到劇本後首先必須熟讀劇本。在讀劇的過程中，設計師藉著劇情、人物性格與劇中展現的人生衝突引發聯想；這個步驟是在進行設計前最基礎的先備動作。

2. 分析劇本

每一個藝術部門裡的設計師在分析劇本上有角度與重點的不同，音樂設計師首重於劇中場景所需營造的氣氛，以及場景個別的速度與彼此之間的連接，當然，還包括整體演出的節奏。設計師可先依照自己對劇本的體會，初步條列這些狀況做為設計的基礎概念。

3. 與導演進行溝通與意見交換

先前提到一個戲劇作品最終是否能成功地呈現出獨特的藝術特質，端賴創作者在轉化過程中能否善用各種工具。在藝術中，風格的形成

與作者本身的人格特質、對藝術的品味、對材料的運用，以及與其所屬藝術流派有極大的關連，這些可以說是非常個人的，音樂設計師在未與導演進行溝通之前對劇本必定懷有極個人的感觀，同樣的，導演也是如此。因此，意見與意念的交流是絕對有實質意義與功效的。

4. 參與排練，了解導演與演員對戲的處理

劇本從文字活化成舞台表演之後，兩者間是存在極大差異的。設計師在讀完劇本並與導演討論之後，雖可以建立起初步的設計概念，但在排演的過程中，導演與演員間的互動與意念的撞擊，是會產生出乎意料的催化作用，因此設計師最好能參與觀看排戲以接收由排演場中這些新生的訊息。

5. 尋找音樂或自行作曲

在戲劇中所使用的音樂大致可以有兩個來源，一是選擇現成已有的音樂，另外就是針對演出重新譜曲。在第一個來源中，設計師僅需就著設計意念找尋適切的音樂，在這個方式中，設計師必須累積足夠的創作資源，也就是說，設計師平常所接觸的音樂不但要多也要廣，這樣在選擇上才會有較大的空間。第二種來源是創作型的配樂，在這個方式下，設計師本身就必須具備作曲的能力。這兩種方式並無好壞之分，端看演出需求與經費的條件。一般說來，由於戲劇演出時「戲」是主體而「音樂」是客體，在配樂的過程中設計師需僅守「界份」才不至「喧賓奪主」。

6. 修正

在設師完成初步的選曲或譜曲後,同樣的也會有多次修改的狀況,尤其在與戲搭配起來之後,音樂時間的長短、音樂內容的修正都是會經過數次調整的。

7. 錄音或現場演出

在音樂完成後,設計師尚要考慮將來在演出時呈現的技術問題,也就是以事先錄音的方式或者在現場與戲劇做同步的展演。這兩種方式各有其利弊不同;錄音要考量收音品質,而現場演出則必須面對許多不可預期的狀況,一般說來,錄音的方式較不易在演出過程中出現錯誤,而現場演出則較為精彩。

第十節　舞蹈設計

在原始的戲劇演出中「舞蹈」佔有很重要的地位,一如音樂,它是戲劇最初的表現形式之一。隨著歷史的演變,當戲劇轉而藉重在言詞的表現時,舞蹈在戲劇演出中逐漸量縮,兩者均成為各自獨立的藝術類別。然而,戲劇終究是綜合的藝術,在不同的演出中仍會有或多或少舞蹈的成份包含其中。從另外的一個角度來看,舞蹈中以肢體做為表達意念的呈現形式也是戲劇演出很重要的傳遞工具。不論在過去或現在,劇場演員都必須接受肢體的訓練;這就是舞蹈在戲劇展演中最根本的助益。

（一）舞蹈台設計的功能

1. 提供劇本需求

現代的劇場中「歌舞劇」一直是頗受歡迎的劇種，除了「戲」之外，觀眾還可以欣賞演員們的載歌載舞，這的確是一種感官經驗的享受。即使不是歌舞劇，許多劇本中會有需要舞蹈的場景，舉例來說，《茱麗小姐》（Miss Julie）中有一場僕人們進場表演波卡舞的場景，這是劇作家意念的呈現，並且是一場重要的過場戲，在演出時自然必須有實際的舞蹈做為劇情的連貫；在此，舞蹈的呈現是為符合劇本所需。

2. 幫助意念呈現

在某些劇本中，有些場景的意念很難光憑文詞來表達，此時導演可以以「舞蹈語言」來取代，比如《輪舞》（La Ronde）中的性愛場景、《馬克白》（Macbeth）中的女巫預言場景，以及《血婚》（Blood Wedding）中月光（死神）出現的時候等，都可以著重在演員肢體的表情或動作，來加強意念的傳譯功用。

3. 增強演出效果

在某些演出中，舞蹈也可以被利用來增強場景的效果，《仲夏夜之夢》（A Midsummer night's Dream）中小精靈們在嬉鬧時、《溫夫人的扇子》中的生日舞會，或是在《鴛鴦配》（The Matchmaker）中所有人在飯店裡巧遇時，都可以用舞蹈來串場；雖然這些並不在劇本的敘述之中，但經過導演與設計師的選擇與處理，足以為演出添加不

少的色彩。

（二）舞蹈設計的工作內容與程序

1. 熟讀劇本

　　舞蹈設計師，如同藝術部門其他的設計師一樣，必先熟讀劇本，抓住劇本的中心思想以及劇作家所要表達的主要意念。在讀劇的過程中，設計師要開始在腦中由聯想產生畫面，並且條列出將來可以以舞蹈替代演劇的場景。

2. 與導演進行溝通與意見交換

　　在戲劇演出當中，舞蹈可以增加整個演出的精彩度，但它並非是絕對必要的；如果導演認為有必要以舞蹈的方式來呈現某些場景時，導演與舞蹈設計師就必須事先進行充份的溝通，以取得意念上的共識，而且一定是準確無誤的才不至於產生後來在呈現時的矛盾與混亂。

3. 與演員或舞者溝通

　　劇場中的演員雖均須接受肢體的訓練，但畢竟不是人人都有深厚的舞蹈基礎，因此，如果戲劇中是以演員來呈現舞蹈場景，此時設計師必須考慮舞蹈的難度；假設與導演溝通後認為較複雜的舞是必要的，則可以考慮聘用專業舞者來替代演員。舞蹈的人員確定後，設計師下一步還要與他們進行意念上的講解以及技巧上的訓練，通常練習舞蹈的時間是在正常排戲的時間之外另外進行的，因此是否有足的時間來排練舞蹈也是設計師必先考量的。

4. 與音樂設計溝通

一般來說，舞蹈場景一定搭配著音樂來呈現，因此在設計前設計師還須與音樂設計師做詳盡的溝通，最好的狀況是與導演三人共同來討論。

5. 編舞

有了清楚的意念並與導演、音樂設計師取得共同看法後，設計師便可以著手編構舞蹈了。一般說來，舞蹈設計可以有許多不同的做法，其一，設計師詳盡的構思所有的舞蹈細節，包括畫面、個別人物的舞蹈、人物與人物間的共舞，甚至多人組成的群舞等，事先以舞譜的方式寫下，再到排練場上指揮與指導舞者排練；其二是設計師先有一個初步的概念，然後在排練時就著音樂與場景的情境引導舞者隨機的發揮；不論哪一種方法，舞蹈設計師都必須具備創作與實務的豐富經驗，並能有效的處理排練時舞者或演員所產生的任何意念上或技術上的問題。

6. 排練

與其他藝術部門較為不同的，舞蹈設計師除了設計外仍須實際的執行他的設計，也就是說，其他的設計師在完成設計後，將設計圖交與技術部門的執行者也就完成了他的工作，而舞蹈設計師在設計的同時還必須帶領著舞者或演員進行排練，將腦中抽像的意念透過肢體與音樂的融合具體的表現出來；因此，在創作上舞蹈設計師比起其他共同創作者在工作內容上的確較為廣泛且複雜。在排練的過程中，舞蹈

設計師會面臨來自於舞者或演員情緒上與技巧上的問題，設計師也必須擁有足夠的耐心、細膩的敏察力以及有效率的工作處理能力，並懷有「不超越界份」的共同創作的胸懷。

課後討論議題

1. 以一個最近的演出為例，討論藝術部門的表現狀況。
2. 分享你所有的一次排戲經驗。

課程基本作業

1. 觀賞一個劇場的演出，仔細觀察藝術部門在演出時的配合狀況。
2. 訪問一個現有的劇團，請教他們藝術部門工作的運作情形。
3. 訪問一個最近演出的劇團，談談他們各設計師的創作經驗。

閱讀參考書目

1. 《世界戲劇藝術欣賞—世界戲劇史》第十七章至第二十二章。
2. 《台灣劇場資訊與工作方法（4）：導演手冊》；邱坤良，行政院文化建設委員會，1998。
3. 《台灣劇場資訊與工作方法（5）：表演手冊》；邱坤良，行政院文化建設委員會，1998。
4. 《台灣劇場資訊與工作方法（7）：舞台設計手冊》；邱坤良，行政院文化建設委員會，1998。
5. 《台灣劇場資訊與工作方法（8）：燈光設計與操作手冊》；邱坤良，行政院文化建設委員會，1998。

6. 《台灣劇場資訊與工作方法（9）：舞台服裝設計與操作手冊》；邱坤良，行政院文化建設委員會，1998。

7. 《舞台服裝設計與技術》；潘健華著，文化藝術出版社，2000。

8. 《戲場藝術的多元發展與設計：從劇場形式解析舞台設計》第四章至第七章。

9. 《演藝化妝設計》；趙禾著，遼寧美術出版社，2014。

10. 《劇場燈光設計與實務》；李東榮著，書林出版有限公司，2015。

11. 《影視舞台化妝》（新一版）第一部分；吳嫻著，上海人民美術出版社，2016。

12. 《演員筆記：表演工作者的實務手冊》；Meissa Bruder著，沈若薇譯，五南書局，2017。

13. 《戲劇》第五章至第六章。

14. 《認識戲劇》第十四章至第十六章。

15. 《劇場導演的技藝：劇場工作手冊》；Katie Mitche著，張明傑譯，邱坤良，五南書局，2019。

劇場實務提綱

第十課
技術部門

　　在戲劇演出的分工中，技術部門可分為舞台製作與執行、道具製作與執行、服裝製作與執行、化妝執行、燈光執行和音效製作與執行等六大部分，他們的工作一部分在把藝術部門的意念與設計透過專業的技術製造出來，另一部分是在正式演出時，將製作好的布景、道具、服裝或是燈光、音效等，按照事先的安排在舞台上呈現或擺設出來。在這一課中，我們將分幾個節次來說明技術部門中各個工作組別的職責與工作內容。

　　在進入各組別的解說前，讓我們先來了解這個部門的領導者——「技術指導」。

第一節　技術指導

　　「技術指導」（Technical Director），顧名思義，就是戲劇演出

中技術部門在製作過程中的指導人，廣義上來說，他負責解決技術部門在製作上所遭遇的所有問題。但是，由於劇場是一個極度分工與極度專業的組織，每一個領域的專長不同，在此情況下，大部分的技術指導專指「舞台布景」製作的指導人，而其他部分則另有其人來擔綱。

（一）技術指導的功能與職責

技術指導的中心職責在於「讓布景在有效率，且符合經濟效益的狀況下，順利的被製作完成」[1]。在籌演一齣戲時，當導演與設計師們經過討論、修改、定稿的過程完成了設計圖後，技術指導的工作就由此展開。因此，技術指導的工作內容是根據藝術部門中的設計師所提供的設計圖，將其設計意念創造出一張張的施工結構圖，然後安排工作步驟，將龐雜的整體施工過程簡化為數個小的施工單位，再估算施工所需要的時間、人力與經費，購買所需要的材料，最後指導施工的進行與完成。

（二）技術指導的工作內容與程序

依技術指導的工作性質與內容來看，我們可以將他的工作程序配合整齣戲的製作流程，劃分為幾個階段，即設計期、估算期、前施工期、施工期、裝置期、彩排期、演出期以及善後期等八個階段。

[1] 引述自《台灣劇場資訊與工作方法（10）：技術指導概說》；邱坤良，行政院文化建設委員會，1998，p.2。

1. 設計期

在導演與設計師尚處於意念溝通與修改的階段中，技術指導可以以其專業上的判斷給予導演、設計師甚至製作人在技術與經費上是否可行的建議。有時候設計師或導演在設計時會忽略技術上的因素，比如說，導演與設計師共同希望將來演出時舞台可以隨著換景時做成一個旋轉的景像，這個設計也許在演出效果上有其精彩處，然而此時技術指導必須針對演出劇場在硬體的設備上做考量，找出其可行性，甚至，技術指導可在設計決定前提出實際的建議，以免造成時間上的浪費或是後續製作上的困難。其次，除了技術上的因素外，技術指導仍需對經費預算有相當的概念，也就是說，當設計師提出設計意念或設計圖時，技術指導必須就其製作上可能花費的金額進行預估，並提供行政部門做考量，若超出預算太多，不是更改設計就是行政部門得努力尋找贊助經費，或盡量在票房上做出努力，以支付所需的經費。

2. 估算期

在設計確定後，技術指導開始就著設計圖做出與其工作有關的預估，估算的內容包括所需的經費（材料與人工）、所需的人力以及所需的施工時間；在估算上必須相當的準確，以免造成作業上的誤差而影響演出進度的進行。

3. 前施工期

在一切估算完成後，下一步是繪製精確的施工圖，並與施工的人員仔細地就每一個細節進行討論，包括材料的確定、施工的地點、施

工的技術與施工的進度等等，再做一個最後的確定，同時，在繪製施工圖前，技術指導也必須再次對演出的劇場做一深入詳盡的勘察，充分掌握硬體設施與其周邊的所有細節狀況。

4. 施工期

在這個階段中，技術指導與其所領導的技術工作人員展開製作的工程，在施工期間，技術指導並不一定要親自去施工，他的工作主要在監督與控管，無論在進度上、花費上與人事上的協調，都是重要的工作中心。同時，技術指導也要保持絕對的機動性以應付突發的臨時狀況，比如工廠時間的調配、人員的調度或是進度的執行等等問題。

5. 裝置期

「裝置」指的是將製作完成的布景在演出的劇場中組合起來，也就是一般所謂的「裝台」。一般來說，裝台都在演出前的三至五天不定，端視演出陣容大小而定。技術指導在裝台時必需掌握幾個工作的重點，布景的運輸、裝台的時間、裝台的人力調配、與各個部門在時間與進度上的配合，以及裝台的效率與品質等等。

6. 彩排期

在裝台完成後，技術指導必須與劇組演出人員進行一次技術上的彩排。對大部分的演出劇組來說，進館裝台時才是演出人員第一次看到演出的實景，在此之前，排練的布景大多是替代的或是假想的，因此在所有布景完成裝台後一定要讓演出的人員，包括演員與工作人員有一至二次的技術上的排練，讓他們對演出的布景產生熟悉的感覺，

並且練習更換景次的速度與效率，也同時搭配其他藝術部門如燈光、音樂、服裝、化妝與道具等的技術練習。技術彩排時，通常只走點對點（cue to cue），也就是舞台上任何有變化的地方；等到技術彩排後再進行一至二次如同正式演出一般的整場彩排。由於彩排是不間斷的，技術指導可以在過程中記錄下有缺失的地方，待彩排結束後提出討論與修正。

7. 演出期

通常來說，演出期間一切的舞台技術是在執行先前所有已確定的安排，技術指導的工作可以在此暫時告一個段落，而所有演出工作的進行則交由舞台監督與實際執行的舞台工作人員。在演出期間，若有重大的技術問題產生，一般來說，應該是出現在執行上而非在事先的安排上；若果真有技術上的困難，在彩排時就應該發生並予以解決完畢；如若在演出時出現臨時的狀況，是由舞台監督做出判斷與抉擇而非技術指導，在演出完畢後，舞台監督可告知技術指導並要求做出修正與補強。

8. 善後期

演出期間技術指導雖可以不參與演出的進行，但可以利用這段時間規劃演出完畢後的善後工作。善後階段的工作包括了舞台的拆卸、整理與銷毀，以及最後的文書檔案的建立。技術指導在完成這些階段的工作後，並要出席參與劇組檢討會，在會議中，技術指導可針對此次的工作狀況，事先的預期與事後完成的結果，提出比較與報告，並從工作中歸納出心得與建議，提供劇組人員做為下一次演出的參酌。

第二節　舞台裝置執行

由於每個劇組的組織與編制不同，在技術部門中「製作」與「執行」的人員可以是由同一批人，也可以由不同的人來擔任。在第一種情況中，製作是由專門製作的人根據設計圖並在技術指導的監督與指導下按圖來施工，只要將成品做出來，工作就算完成，而演出時的執行則由另一群工作人員來負責；在這樣的狀況下，製作人員是與技術指導工作，而執行人員是與舞台監督工作。有時候，當劇組預算不足、人力不足或是在教育劇場以教學為前提的考量上，就會有製作與執行是同一批人的狀況。其實，不論採取哪一種方式，只要工作人員清楚每個工作的職責、程序與內容並認真的完成份內工作，是不會影響戲的進行與品質的。

在上一節中，我們說明了技術指導在製作時的工作與職責；從解說中，我們也可以簡單的看出技術部門在製作上的職責是依據技術指導的規劃如實、如期的完成作品。以下我們將把重點放在演出的執行面上，來看看所有技術部門如何將完成的「東西」與舞台上的演出結合一起。由於技術部門中的每一個分工在執行上的程序與內容不盡相同，以下將分幾個節次來做說明。在這一節中首先來討論「舞台裝置」；同樣的，我們把他們的工作內容放在演出的程序中來解說。

（一）排演階段

1. 熟讀劇本

　　熟讀劇本不只是導演、演員、設計師的必要功課，也是所有參與的劇組人員所應做的第一項工作；舞台執行人員在讀劇中可以對劇中景次更換的內容建立起初步的概念。

2. 在排演場中依設計草圖貼上標示

　　一般演出的排戲大都在排演場而不在演出的劇場中，而且在這個階段所有的景物尚在製作的過程；為了讓導演能順利排戲、演員能對布景有所概念，執行人員在排戲時要事先依設計圖把舞台上的裝置用膠帶在地上貼出來，包括舞台的形狀、大小、活動的區域以及所有會擺放大型道具的地方，以提供導演與演員對整個舞台的空間有清晰的概念。

3. 提供替代的舞台大道具

　　在實際的景物製作出來之前，為了排戲所需，執行人員應該要尋找可以使用的替代物，比如桌子、椅子、平台或是階梯等等；這對導演安排走位、設計畫面以及演員的做戲是有很大幫助的。

4. 跟戲

　　排戲時執行人員最好能在現場跟戲，除了對戲的進行有更清楚的了解外，也要在換景時更換替代的景物。

5.熟悉每場換景的次序與內容

　　排戲到一定階段時，所有景次更換的次序與內容都已經確定，此時執行人員可以製作一份更動表，詳細紀錄所有換景的情況，做為將來演出進行時工作的依據。

（二）裝台階段

1.裝車運送

　　裝車運送時要考慮景物的大小、體積與重量，裝車前將所有東西依卡車的容量做好規劃，同時要把景物上、下的順序事先做好全盤的考量。

2.安排舞台布景在後台擺放的位置

　　將景物運送到劇場之後，執行人員要與舞台監督共同安排它們置放的空間。在安排時，必須考慮將來換景的便利與順序，才不致造成混亂。

3.在舞台上鋪設黑膠地板

　　一般劇場的地板都是木製的，在搬運景物的過程中容易造成刮痕，因此在裝台前執行人員要先行鋪設黑膠地板，此外，黑色的地板與布景和燈光可以形成舞台整體的效果。

4.配合各部門進度進行各項工作

進館之後，執行人員要在舞台監督的指揮下配合工作時程表來進行各項工作，一般說來，在地板鋪設完畢後，舞台組要等燈光完成吊燈的工作才能繼續作業。

5.練習換景

在裝台完成後，執行人員一定要有多次練習換景的機會，把握換景的速度與內容的效率。

（三）技術彩排

1.與其他相關工作部門討論CUE點的先後次序

換景的CUE點在進館前都應該經過討論，確定執行的先後次序。但在舞台裝好之後，可能會因情況的變動而有所調整，在技排時，執行人員可以依實際的狀況與各組再做最後的修定。

2.配合舞台監督走CUE

走CUE的順序與內容確定後，執行人員須照最後版本做多次的練習。

3.錯誤與修正

彩排的過程有任何的錯誤都要先做成紀錄，並在檢討會中提出以做修正。

4. 修補損壞的景物

有時在彩排甚至演出時景物會因使用或操作不當而產生損壞，執行人員在事後一定要確實做好修補以利下一次的演出進行。

（四）演出階段

1. 景物再確定

每場演出前，再次檢查舞台裝置是否有所損壞並做出修補。

2. 走CUE

如實按照規劃進行布景的上、下更換。

3. 記錄與修正

記錄錯誤的地方，並在每場演出後立刻修正、調整。

（五）善後階段

1. 拆台

將所有在舞台上的景物拆卸下來，並做好運送的安排。

2. 處理與善後

將景物分門別類的處理好，包括儲藏、拆卸再利用，或是進行銷毀。

3. 總檢討

　　參與檢討會，檢討製作與執行過程中所遭遇的困難與問題，做為經驗的交換與累積。

第三節　道具製作與執行

（一）排演階段

1. 熟讀劇本

　　從劇本中，道具人員可以清楚地條列出劇中所要有的道具，再配合導演或設計師的加加減減，從而設定將來道具的內容。在某些演出中，有的道具並不製作而是使用現成已有的，在這種情況下，執行人員就會被要求去尋找適合劇本演出的道具，因此熟悉劇本是必需的。

2. 與設計者討論，製作小道具表

　　小道具表是執行人員根據演出狀況所需詳列的一張道具清單，包括道具名稱、擺放位置、上下場的時間以及對道具的補充說明等等。道具的執行人員就是以這張清單來進行工作的。

3. 跟戲

　　道具的執行人員必須跟著排戲的進度出席跟戲。在排戲過程中，導演會視情況對道具有所增添或刪減，有時候演員在排戲時也會要求

多加一些隨身使用的道具，甚至在排戲時發現原劇中道具的樣式會影響演員的動作，這些狀況都是發生在排戲的實際狀況下的，因此要求道具執行人員跟戲是十分合理的。

4. 提供排戲的替代道具

在道具尚未製作出來的時候，執行人員也應該提供演員一些必需的替代用品，比如身上的佩劍、扇子或是枴杖等等。在排戲時，演員可以熟悉地使用這些隨身的道具，並從中發展出一些舞台的身段或動作，如果沒有一個實物供其練習而只是憑空想像，會影響到排戲的效率與效果。

5. 熟悉所有道具上、下場的狀況

一般來說，在演出時道具不是事先放在舞台上就是由演員自己帶上場，執行人員必須非常熟悉這些狀況，同時，擺放的位置、由誰帶上場、從舞台的哪一邊出場、由哪位執行人員進行更換等等，都是要熟記的重點。

（二）裝台階段

1. 將製作完成的道具打包、裝箱

打包與裝箱是一個看似簡單卻是要特別小心、細心執行的工作。過程中，人員必須注意易碎、會變形的物品，這類道具須另外處理以免造成破壞。裝箱時最好能分門別類細心收放，並在箱外寫明箱中的清單，如此在進入劇場時才不至發生混雜、手忙腳亂的窘境。放置道

具的箱子最好是規格化的，以便利清點、辨識，也較易於在卡車運載時空間上的放置。

2. 在劇場中設立道具桌

進入劇場後，執行人員可以在舞台監督的歸劃下在舞台兩邊方便人員進出的地方設立起放置道具的桌子或區域，在桌面上可以以大型的格子紙在每個格子上寫明道具名稱，並配合道具的上下順序與舞台進出的方向，將道具擺放在格子上，一來可以便利執行人員清點，二來井然有序的擺放方式可以省去許多尋找的時間。

3. 檢查所有的道具

在清點與安放的程序後，執行人員下一步要把所有的道具檢查一遍，看看是否在搬運中有遺漏或造成損害的地方，如果有，可以視情況自行或通知製作人員來進行修補。

4. CUE點再確定

與其他相關部門，如舞台、服裝等討論走CUE的先後順序。

（三）技術彩排

1. 走CUE

在技術彩排時把握練習的機會配合舞台監督走CUE，進行道具的更換。

2. 記錄與修正

與演員討論所有出現的問題,並在技排後立刻做出修正。如果有要演員配合的地方也可在檢討會中提出。

3. 檢查道具使用後狀況

每場技排或彩排後再次檢查所有道具,依情況所需做修補或補充(消耗道具)。

(四)演出階段

1. 準時到場做準備

道具人員在每一場的演出前,最好能提早到達劇場,以有充分的時間做好演出的準備工作。

2. 演出前再確定

檢查、補充消耗道具,修補損壞的道具。

3. CUE點再確定

再次確定道具的上下順序與走CUE人員。

4. 記錄與修正

演出時除了按照CUE點走戲外,道具人員要隨時記錄錯誤,以便在事後做出修正。

5. 清點

每場演出完畢進行清點工作，檢查道具是否損毀或需要補充。

（五）善後階段

1. 裝箱、打包

依先前裝台的工作樣式，把所有道具再次裝箱運回，如果有損毀的道具，也應包裝後一併帶回以方便清點的工作。

2. 清理與善後

在清點完畢後，將所有道具分門別類放置於儲藏處，損毀的道具在此時可以依狀況做丟棄或報銷的處理。

3. 參與檢討會

檢討會中道具執行人員可將此次在製作或演出過程中所遭遇的問題在會中提出，並與相關人員進行意見的交換與溝通，以利下次的演出經驗。

第四節　燈光執行

燈光執行者是由燈光技術指導（master electrician）領導下的一群專業工作人員，他們必須具備電學基礎，並對所有燈具的特色與功能瞭若指掌。燈光執行在整個劇組工作中可以說是最後完成的一項工

程，因為它必須在進入演出劇場中才得以開始進行裝燈、串連、調燈以及所有燈光的執行系統工作。

（一）準備階段

1. 與技術指導溝通，做好前置準備工作

燈光執行人員的工作，主要在將燈光設計師的設計，利用各種燈光器具把希望的效果做出來；因此，執行人員必須與設計師、技術指導就設計討論，並將所要使用的器材先行挑出並做好準備。

2. 保養並進行燈具的檢測

在決定了所要使用的燈光器材後，執行人員必須對這些器材進行功能的檢測與保養工作，以避免在進館後才發現器材有故障或短缺的情形。

3. 跟戲並製作燈光CUE表

執行人員最好能在進劇場前對戲的狀況有全盤的了解，很多時候燈光執行會省略這個步驟而直接在劇場中依舞台監督的提示進行工作；這種方式對簡單的演出來說影響不大，但是對大型演出來說是很偷懶又冒險的，如果執行人員能實際參與排戲並在進館前就做好CUE表，對工作的品質一定有絕對的幫助。

（二）裝台階段

1. 裝燈

進了劇場後，執行人員首先要將準備好的燈具依照燈圖掛裝在燈桿上。在掛燈時，必須注意安裝的狀況以確保安全。

2. 配迴路

所有的燈具掛好後，再依使用狀況接線、串連，並做好迴路的連接。

3. 上色紙

燈圖上會註明光的顏色，執行人員依照指示將事先準備好的色紙放入色片夾中，再裝到燈具上，以達到設計的要求。

4. 調燈

前面的步驟完成後，執行人員在燈光設計師的指揮下調整燈具的位置、方向、燈區的大小；這個工作需要較長的時間，同時在調燈時，舞台上是無法進行其他工作的，因此，執行人員必須與舞台監督事先規劃以免影響所有裝台的作業。

5. 作CUE

作CUE指的是將每一個燈光所造成的畫面、所需要使用的燈具、使用情形或是所有CUE點的變化，作成紀錄並輸入在控制器中。作CUE時整個劇場必須沒有其他的光線。

6.與導演針對每一個燈光畫面做詳盡的討論

如上所述，舞台燈光所設計出的各種視覺效果是在進入演出劇場後，經過各種技術的工作程序才能實際被看到。在燈光執行完成每個燈光變化點的配置後，應由設計師和導演坐在劇場觀眾席，一個一個點的確定和討論，在雙方溝通時，做出即時的修整。

（三）技術彩排

1.走CUE

執行人員在技術彩排時依CUE表以及先前已輸入的訊息，在舞台監督的指示下進行每個CUE點。在這個階段中，燈光是第一次加入演出，因此可能會出現較多需要修正的地方，通常來說，燈光的調整較花費時間，設計師與執行人員可先記錄需做的更動，待結束後再做處理。

2.修正

將技排時所做的記錄在彩排前迅速的處理完畢，避免造成時間與後續演出時程的延誤。

（四）彩排

彩排是演出之前所有參與演出人員最後一次練習的機會，它形同正式的演出，是不中斷的。如果在過程中仍出現錯誤，執行人員一定要在彩排結束、正式演出前做好修正的動作。

（五）演出階段

1. 走CUE

　　演出時，執行人員必須聚精會神在舞台監督的指示下執行所有的CUE點，在沒有CUE點時，絕對避免在燈控室或耳機中談論與演出無關的事，以免錯失CUE點，或因分心造成錯誤。

2. 記錄錯誤

　　在演出進行中若有錯誤發生，執行人員也要如實的做下紀錄。以便在檢討會中提出並做事後修正。

（六）善後階段

1. 拆台

　　演出結束後，將所有不屬於劇場的燈具拆卸下來，並把劇場原有的燈具依原本狀況再裝置回去。所有燈具、纜線及周邊用具都需依序整理清楚並做好清點、裝箱運送的動作。

2. 整理燈具

　　執行人員在將燈具整理後分類，做好清潔、維修、保養以及汰換的工作之後，燈光執行的工作程序才算全部完成。

第五節　音效製作與執行

　　戲劇演出中的音效包含了音樂與效果音,在前面音樂設計一節中已詳細說明過對音樂的處理方式,這節中我們將針對特殊效果音的製作與執行,以及對演員聲音的處理做解說。

　　一般來說,特殊效果音(sound effect)可以在演出進行中現場製作或是利用現成的效果音檔轉製而成。當採用現場製作的方式時,執行的工作人員必需事先準備好所需的音效道具,在舞台監督的指揮下依照CUE點來執行,這種方式較具臨場感,但技術上必須非常熟練,以免造成缺失;如果是使用事先錄製完成的音效檔,就必須對控制播放的機器有相當程度的熟悉。同樣的,兩種方式都是可以因技術與技巧的熟練,達到原先預期的演出效果。

　　音效執行的工作人員最好在排戲階段就加入劇組的運作,他們可以一邊進行音效的製作,一邊參與排戲,把製作出來的音效跟著戲來作排練,如此不但讓演員及執行人員有更多練習的機會,同時也可以即時的做出修改。

　　音效製作與執行的工作程序與內容如下:

(一)排演階段

1.熟讀劇本

　　音效人員在閱讀劇本時,可以把劇本中所需要的音效點先找出來,音效點的設定通常會出現在劇本的舞台指示裡面。指示中有時會

清楚地描述音效的內容與樣式，比如說：

　　雷電交作，三女巫出現。

　　　　　　　　　　　　　　　　《馬克白》，第一幕一景

　　這個指示中的雷聲是一種具體的聲效，音效人員可以很清楚的知道這個音效處理的方向。有時候，指示的描述也可能是不具體的，比如：

　　一陣鳥獸的怪叫聲。

　　　　　　　　　　　　　　　　《馬克白》，第一幕一景

　　或是

　　街上傳來嘈雜的人聲……
　　白蘭琪，聽到人聲，退回到臥室。

　　　　　　　　　　　　　　　　《慾望街車》，第一景

　　「鳥獸的怪叫聲」和「人聲」是一種樣式的描述，它在實際的呈現上會因劇中狀況或是設計人的想像而有所不同，這時候音效人員就要透過與導演的商量來做選擇了。
　　另外一種狀況是，劇本中並無確實的文字說明，而是出自因演員的動作或劇情所需而要有的音效，比如：

> 白蘭琪呻吟著，手中的瓶子掉下地，她跪倒了下去。
>
> 《慾望街車》，第十景

在這個例子中，瓶子掉落的聲音以及是否碎裂，與導演的處理有關；音效人員可以先將這個點條列出來，再視實際情況來處理。

2. 參與排戲，與導演溝通做出音效的CUE表

在排戲的階段中，導演可能會因為演出所需增加音效，音效人員可以透過跟戲取得這些訊息。在所有音效CUE點確定後，做出一份正確的清單，清單上要清楚地紀錄音效的順序、內容與執行點，並註明是錄音帶播放或是現場操作。清單在正式演出前會有多次修改的可能。

3. 準備音效道具

有些演出會強調現場音效的製作與呈現，此時工作人員就要依狀況所需尋找適用的音響道具，比如雷聲可以用薄鐵片來製造，馬蹄聲可以用挖空的椰子殼來代替，而腳步聲則可以由工作人員在現場配合劇情發展來製造。

4. 在排戲期間嘗試跟戲練習

CUE點確定後，工作人員可以利用排戲時現場練習跟戲，除了熟悉CUE點的掌握、音響道具的運用外，也可以讓導演與相關演員預先了解音效的使用狀況。

（二）裝台階段

1. 規畫音效的執行區

　　進館之後，音效人員首先要將製作現場音效的執行區域規劃出來，在決定執行區時，工作人員必須與舞台監督商議。演出時有許多組別都有空間上的需求，如服裝的快換區、化妝的補妝區、道具的擺放區，及舞台監督的工作區；每一個區域都必須不互相干擾，也要避免造成演員進出場時在動線上的妨礙。此外，執行區的設立還要考慮聲音傳聲的效果。

2. 架設所需的道具

　　在空間規劃好後，工作人員就可以將現場所需的用具有系統地擺放在工作區域。在其他組別裝台狀況允許下，工作人員可以做簡單的試用與調整，如果裝台的狀況是混亂的，工作人員可以先繼續其他工作，等裝台大致進行到一定階段時再行試音。如果工作人員需離開工作區域，最好能留下警示標語禁止其他人因好奇而任意玩弄音響道具，以免產生破壞、損毀的情形。

3. 現場的收音工程

　　劇場演出的收音是很重要的一項工作。室內收音有幾種狀況，一種是為了讓燈控與音控的人員聽到場上的演出情形以跟著戲走CUE，第二種是在演出時因場地過大演員必需配戴麥克風，此外，如果現場有錄影的時候也須要架裝收錄音的設備。在進行這個工作時，音效人

員最好與劇場管理相關人員有事先的溝通，以對所有用具與系統有充分的了解與掌握。

4. 試音

試音是在技術彩排前必須先完成的工作，範圍包括所有的聲音（音樂、音效以及人聲）。在收音效果、聲音質感、傳聲方向與音量大小上，都要明確地調整到最理想的狀態。

（三）技術彩排

1. 依照CUE點走戲

在所有架設與準備的工作完成後，音效人員就要配合舞台監督的時間規劃，進行技術上的彩排。彩排時，音效人員可能分為兩組，一組在音控室中操作錄製音效的播放，另一組負責現場音效的製作；如果有較複雜的收音工程，也要撥出一些人來監控器材與收音效果。彩排時，可以依狀況所需隨時停下做出修正，直到舞台監督、導演或相關演員認為可以為止。

2. 技術修正

有時候為了節省時間，某部分器材的調整或技術的修正不在技排進行中立即處理，音效人員必須記錄這些狀況，並在技排結束後迅速完成修正並告知舞台監督與相關人員，如有必要，可以再召集人員做小部分的排練以確定狀況無誤。

（四）演出階段

1. 走CUE

演出時，音效人員依照彩排的經驗來實際參與演出，現場走CUE是一項有壓力的工作，如果犯錯可能會對演出造成影響，因此，工作人員必須時時警覺並在舞台監督的提示下，小心地進行所有既定的CUE點。

2. 記錄錯誤

若遇到錯誤的狀況發生，工作人員要利用時機記錄下來，暫時不做不必要的處理，等到演出結束，提出問題經過討論後再修正錯誤。

（五）善後階段

1. 拆台

演出完畢後，音效人員要將所有設備拆卸、裝箱並做好清點的工作，再配合運送的時間放置到貨車上運回存放的地點。

2. 整理

所有的器材在使用過後都應該要再做一次總整理，整理的工作包括檢查功能、清潔、保養、送修或淘汰。

第六節　服裝製作與執行

　　服裝製作一如舞台製作，是一項極為專業的劇場工作；同樣的，這個劇場中的分工也由一位專業的人士來帶領，這位服裝製作的統籌者一般由「服裝經理」來擔任。在服裝設計師與導演進行多次溝通設計出服裝並完成設計圖後，服裝經理的工作就接續而至。

　　一齣戲劇演出的服裝有幾種不同的來源，一是為戲的需要量身訂做，二是依據設計圖樣採買現成的服裝，另外就是以租或借的方式來尋找劇中所需的服裝以及配飾。不同的服裝取得方式端視於演出劇組的財力、編制以及人力資源的狀況。

　　在量身訂做的製作方式中，服裝經理所要帶領的人員編制會比其他兩種來得大且複雜，他所要處理的工作也相對的增多。在這種編制中，服裝經理之下還細分打版師、立體剪裁師、裁剪師、縫紉師，以及在完成服裝細節部分如花邊、刺繡、裝飾等等的專門工作人員，此外，還可能另有一群繪染師、製帽師以及製作服裝配飾如盔甲、腰帶、鞋子或珠寶首飾等的專門工作人員；由此可見，這是一項極為龐大又非常專業的分工；它能如實地製作出設計師的設計，然而在經費的預算上（包括材料與人工）也要比其他兩種方式高出許多。在其他的兩種方式中，服裝經理可指派數個服裝工作人員做為採買，依設計圖樣來尋找劇中所需之服裝與服飾；在這樣的方式中，人力與經費是較為節省的，然而並不是每次都能找到與設計一模一樣的服裝。

　　除了這三種方式外，當然服裝經理也可視實際操作的情形，以混合的方式（有訂做、有採買、有租借）來完成服裝的製作。不論哪種

方式，只要服裝經理與設計師間達成共識，在不脫離設計並顧慮劇組實際的行政狀況來運作，是不會影響服裝呈現的品質。由上看來，服裝經理不僅要具備製作技術上的專業，更要有良好的管理與分配的行政能力。

　　除了設計與製作外，服裝部門還負有演出執行的責任。服裝執行所指的是在演出各個階段中的實務操作，包括在演出前幫助演員穿著戲服、在演出進行中幫助演員換裝，以及演出結束後的清潔與整理工作。在編制完整的劇組中，設計、製作與執行分別由不同的人員組合來擔任，而在小型劇組或是教育劇場中，通常均由同一組工作人員或學生來完成。

　　以下來看看服裝部門在製作與執行上的工作內容與流程：

（一）準備階段

1. 熟讀劇本，條列出人物的服裝套數。
2. 與設計師針對設計圖做討論。
3. 決定製作方式並製作服裝更換的流程表。

（二）製作階段

1. 依各工作人員的工作內容分配工作。
2. 量身。
3. 開始製作。
4. 試穿。
5. 修改。

（三）技術彩排

1. 服裝彩排：進劇場後所有的服裝製作完成，在舞台裝好後，可以要求演員在舞台與燈光的配合下進行一次服裝的彩排。過程中可以看出服裝與舞台、燈光色彩的整體搭配狀況，也可以進行服裝上更細部的修改。

2. 參與技術彩排。

3. 最後修改。

4. 完成。

（四）演出階段

1. 服裝間規劃：每一個角色的換裝地點一定要事先做好規劃，並要設定一個緊急修改與熨燙、整理的空間。

2. 幫助演員著裝。

3. 在換場時，幫助需要換裝的演員進行更裝。

4. 演出時如有毀損的情形，要利用時間進行修補。

5. 每場演出完畢後做好清潔的工作。

（五）善後階段

1. 清潔。

2. 整理善後。

3. 參與檢討會。

第七節　化妝執行

　　化妝執行的工作在將化妝設計師的設計實際在演員的外在形體上呈現出來，它的範圍包括臉部、手部以及露在衣服外的肢體裝飾以及頭部髮式的造型。化妝執行是以設計師的設計圖為基礎，並考慮演員自身的各種條件與狀況來工作的，一般來說，戲劇演出時的化妝不同於實際生活的化妝，它必需針對舞台大小、與觀眾的距離、燈光明暗以及導演的想法與劇種的不同來做衡量，因此在濃淡、對比、誇張與否等條件上均須做一整體的考量。

　　在許多劇組的編制中，化妝隸屬於服裝部門之下，但在極度分工的劇團組織如教育劇場，它會自行成為一個單獨的工作分支。

（一）準備階段

1. 與設計師討論設計。
2. 準備所需的化妝品。
3. 試畫。
4. 修改。

（二）技術彩排

1. 依照定稿為演員上妝。
2. 修正。

（三）演出階段

1. 依照定稿為演員上妝。
2. 演出中為演員快速補妝或換妝。
3. 演出後協助演員卸妝。
4. 整理化妝品與清潔工作。

（四）善後階段

1. 清潔。
2. 整理善後。
3. 參與檢討會。

課後討論議題

1. 以一個劇團為例，討論他們技術部門的分工狀況。
2. 分享你所有的舞台工作經驗。

課程基本作業

1. 訪問一個劇團，觀察他們技術部門的運作狀況。
2. 觀賞一個劇場演出，並訪問相關的工作人員，談談他們的工作經驗。

閱讀參考書目

1. 《舞台技術》第六章至第十章。
2. 《現代劇場藝術》第五章。
3. 《台灣劇場資訊與工作方法（10）：技術指導概說》；邱坤良，行政院文化建設委員會，1998。
4. 《劇場技術手冊》；Paul Carter著，George Chiang繪圖，施舜晟、范朝煒、連盈譯，社團法人台灣技術劇場協會，2006。
5. 《劇場製作的技術設計》；楊金源著，鼎文書局，2009。
6. 《劇場懸吊手冊》；Jay O. Glerum著，范朝煒、吳孟純、陳宣卉譯，社團法人台灣技術劇場協會，2011。
7. 《表演娛樂產業的自動控制》；Mark Ager & John Hastie著，王孟超譯，社團法人台灣技術劇場協會，2013。
8. 《影視化妝造型手冊：電影、電視、攝影與舞台化妝技巧》；Gretchen Davis & Mindy Hall著，謝滋譯，五南書局，2013。
9. 《劇場燈光設計與實務》第十三章。
10. 《At Full：劇場燈光純技術》；高一華主編，社團法人台灣技術劇場協會，2015。
11. 《現代舞台工程設計與調音調光技術》；梁華著，人民郵電出版社，2016。
12. 《特效化妝》；Todd Debreceni著，人民郵電出版社，2018。

劇場實務提綱

第十一課
舞台經理

　　「舞台經理」（stage manager）顧名思義是「經營管理舞台的人」，那麼，「舞台」所指的是什麼？它包含的範圍有那些？

　　戲劇的演出是一項分工精細的工程，在製作的過程中，每一個部門的專業人員就著自己所從事的專業進行分門別類的創作，在歷經前置、排練、製作的階段後，戲劇作品逐漸成形，而當觀眾進入劇場後，一齣戲就在觀眾的參與下完成最後的演出階段。為了有一個順利的製作過程，在演出之前各個部門除了本身分內的工作外，也必須與其他部門有緊密的聯繫與溝通，而為了有一個完整無誤的作品呈現，在演出的時候也需要有一個統一發號施令的人來執行所有的演出步驟，以確保製作出的成品與預先安排的設定是一致的；這個「順利製作過程」與「統一發號施令」的人就是所謂的舞台經理，也就是一般我們所稱的舞台監督。

　　從上，我們因而可以界定舞台監督的角色，在狹義的層面來看，

他是掌管戲劇演出時舞台上一切事務的統籌者；從廣義上來說，他要掌控所有製作過程中一切會影響演出的因素，並扮演居中協調與溝通的角色。

從上面的角色界定中，我們不難發現舞台監督的工作範圍似乎可大可小，他可以只在演出階段時才加入劇組進行工作，也可以是在製作的前置期就積極的參與；這兩種方式是依據劇組的分工狀況而定的。在一個編制完整的劇組，或是以教學為主的教育劇場中，舞台監督是一個常設的職務，他從籌備階段即開始進行專業內的工作；而在一些編制較小的劇組中，可能因人力的問題或經費的限制，前期的溝通與準備工作可以由其他的工作人員，如排演助理或劇務來負責，直到演出的整排階段才聘請專業的舞台監督加入演出團隊。

此外，如果我們將舞台監督視為是一種職業時，他的工作也會因演出的性質不同而有不同的工作時程，在一些較不需浩大工程的演出型式如音樂會、演唱會或是個人舞蹈發表會中，舞台監督是可以在臨演出前才開始工作的。

不過，舞台監督的工作與重要性並不會因為編制、經費或是演出型式等因素而有所改變，即便舞台監督是在整排階段或臨演階段才加入工作，他都必須將劇組先前的工作狀況做一個整體而微的了解，以利接續而來的各項作業。

既然舞台監督的角色事關演出順利與否，以下就讓我們從廣義的層面詳細的了解他工作的內容與程序。

（一）演出前置期

1. 協助組織工作團隊

在劇組確定要推出演出計劃後，舞台監督如在此時即加入工作，可以協助組織技術部門的人員。一般來說，設計師有自己長期合作的工作夥伴，在他受聘為劇組做設計工作時，會連同帶來自己的執行團隊；而有些時候，設計師只負責設計，並不過問製作或執行的人員狀況，此時舞台監督可以在職轄範圍內幫助製作人尋找製作或執行的人員。在教育劇場中，舞台監督也可以視人力、專長以及興趣等條件，將參與戲劇製作的學生編入各個工作組織之中。

2. 擬定工作計劃

在人員的組織工作完成後，舞台監督可依製作人、導演與技術指導共同商定的演出計劃，來擬定整齣戲的工作計劃。計劃內容可包括：
(1) 演出場地的洽定與後續接觸。
(2) 排演場地的安排。
(3) 實際執行工作的人員配置。
(4) 所有工作的詳細內容與進度表。

3. 訂定工作時程表

劇場演出講求事先計劃並追求效率，因此在各項工作進行之前必須先設定好所有的時程。在安排時程表時，舞台監督須評估所有部門的工

作狀況，先定下每一項單一的工作時間，再將各個時間統一起來製作整體的時程表，如此才不致出現各做各的、搭不上進度的混亂情形。

4. 執行演員甄試

　　演員的甄試是演出前一項重要的工作，這項工作是由導演、製作人來進行甄選，而整個甄試的過程則由舞台監督來負責執行。整個執行的工作重點包括：

(1) 製作甄選單。

(2) 張貼公告。

(3) 準備所需的劇本。

(4) 佈置甄選場地。

(5) 安排甄選順序。

(6) 控制甄選進行程序。

(7) 維持會場秩序。

(8) 提供甄選者所需的協助。

(9) 張貼入選名單。

5. 製作劇組人員通訊錄

　　在演員與工作人員確定之後，舞台監督首先要製作一份正確的工作人員通訊錄，以利劇組間的聯繫。

6. 準備排演事項

　　前置期的最後一項工作重點是排演事宜的籌備，包括：

(1) 佈置排演場地（排練用的鏡子、換衣間、洗手間、音響設備、水

電設備）。

(2) 公佈並發送排練場地圖與聯絡方式。

(3) 依照舞台設計師所提供的平面圖貼出地位。

(4) 與導演、排演助理討論後定出排戲時間表。

(5) 製作工作日誌本，記錄每次排演的狀況。

（二）排演製作期

1. 跟戲，熟悉排戲狀況

戲劇演出時場上所有的人、事、物的進行，比如人物進出、燈光、音效的走停以及小道具、服裝的上下場等等，均是由舞台監督來控管。舞監在排戲的階段就要對所有會出現的情況與變化有非常詳細的了解，並做成文字紀錄以便在演出中進行GO CUE的工作。

2. 勘察演出場地

在排戲之餘，舞監要與演出場地進行聯繫，並要實地的去現場勘察。勘察的內容包括劇場的各項設備，如舞台的大小、幕的種類、服裝間的數目與設施，以及各項設備的使用狀況，勘察之後，要將相關資料帶回提供劇組其他工作部門參考，以順利各項工作的事先規劃與後續進行。

3. 掌握各工作組間的聯繫

劇組的運作如同一台龐大的機器，每一個零件都必須要功能正常，當其中任何一個部分出現問題時，若不及時發現立刻修理，整個

機器很快地就會停擺。一齣戲在製作的過程中，每一個工作除了維持
自己的功能正常外，也要與其他所有的部門有充份的溝通與協調，舞
台監督就是要負起這個居中聯繫責任的人。

4. 處理排戲間各種偶發狀況

排戲中常常會出現一些偶發的臨時事項，比如停電、停水、工作
人員嚴重遲到，或是人員受傷須緊急送醫等等，舞台監督都要能夠有
機動處理的應變能力。

5. 定期召開工作會議

為了有效控制製作與排戲的進度，以及減少因缺乏溝通所產生的
疏漏，舞台監督須定期或不定期召開工作會議。在工作會議中，製作
人、導演、各設計師以及工作組負責人可就工作中所遭遇的問題提出
討論。

6. 記錄工作日誌

工作日誌是記錄每次排戲的各種狀況，包括排戲進度、人員出缺
情形、導演對未出席人員或工作部門的要求、新加的待辦事項，或是
突發事件的處理狀況；舞台監督一定要每次做成紀錄，並要追蹤所有
後續的進行，才不致產生疏漏。

7. 製作各工作項目的CUE表

排戲到了一定的階段，舞監要向各工作部門催收工作CUE表，如
小道具表、燈光、音效CUE表、服裝、化妝快換表，以及人物上下場

表等。舞監在收集之後，經過系統的整理，詳細登載在舞監本上，做為演出GO CUE的依據。

8. 準備裝台作業

臨近演出前，舞監要事先規劃進館的各項事務，首先要將裝台的作業條列並發送各工作組。裝台的作業包括：

(1) 各工作組進館的時間。

(2) 各項工作的先後順序。

(3) 人員的調配。

(4) 時間的控制。

9. 召開紙上技術排練

為了減少時間的浪費與增加作業的熟練度，在進入劇場前，舞監可以召開紙上的技術彩排，先在紙上做各項工作的「沙盤演練」以順利真實劇場工作的進行。

（三）裝台期

1. 按照裝台時程表監督各項工作的進行

在進館裝台前，舞台監督須事先與各工作組依工作先後的順序，訂出各自進館時間，再依各組工作狀況排定工作時程表，並視整體進度設定技術彩排、總彩排的時間。在各工作分別進行時，舞台監督要時時提醒時間，並察看進度以免造成拖延。

2. 人力調度與分配

　　劇場工作的每一項分工都有其工作的順序與固定的時程，部分的工作在進館前已完成大半，如道具、服裝、音樂製作等，在進館後這些工作人員的工作主要在佈置道具桌、整理服裝間或是設立快速換裝間等，這些工作很快就可以完成；為了節省時間、不浪費人力，舞監可以讓這些人員晚些進館，只要事先算好工作需要完成的時間即可。另外一種狀況是，有部分的工作必須等到進館後才能展開，比如舞台裝置與燈光執行，這些工作在劇場演出的工作中算是較後階段的工作，如果在趕時間的狀況下，舞台監督可調度其他已完成工作的人員來做支援。這樣的處理方式較常見於教育劇場之中，因為劇場工作講求專業，劇場工作人員不見得樣樣精通，但在以教學為主的學校劇團演出，每一項工作都是教學的內容，學生可以從不同的工作中學習實務進而累積經驗。

3. 控制時間

　　劇場工作有一定的完成時間壓力，在觀眾進場前所有的工作必須完成，因此舞台監督一定要能跟著既定的工作時程表來控制工作的進度，才不致於產生「開天窗」的窘況。

4. 維持秩序

　　劇場工作有一定的危險性，在其中工作的人都必須以謹慎的態度來看待這份工作。秩序的維持有助於工作安全的提高，舞監在工作的同時必須時時看管人員是否因即將演出的興奮心情而引發不當的行

為，如果有任何的狀況，舞台監督應立即制止並與以告誡，以免造成
意外的突發事件。

（四）演出期

1. 技術彩排

　　裝台工作結束後，演出進入演出期。在真正面對觀眾演出前，劇
組一定要事先做過彩排，以確定演出的狀況。技術彩排指的是所有技
術層面，包括舞台、道具、燈光、音樂、服裝、化妝等等的排練，在
技術彩排中，一般都不走戲只走技術組的CUE點，這樣的做法主要是
在節省時間，讓技術組有較多的機會熟練實際的操作。有時候在技術
彩排時，導演或技術指導仍會做出些許的調整與修正，在所有CUE點
完全確定後，技術彩排才算完成。舞台監督在這個過程中可以依情況
決定走CUE的方式與需要的技排時間。

2. 彩排

　　彩排是演出前最後正式的排演，所有的劇組包括前台的行政工作
也在排練的範圍中。在彩排時，一切進行不能間斷，如同正式演出一
般；舞台監督在過程中除了依照所有CUE點走戲外，還要紀錄所有錯
誤或突發狀況，以做後續的檢討。

3. 召開演出前工作會議

　　正式演出前，舞台監督一定要召開工作會議，確定所有工作的執
行情形並讓所有劇組充份的明瞭相關狀況。除了工作的再確定、再提

醒外，舞監可以利用時間邀請導演或相關人員給予所有劇組在演出前的叮嚀與鼓勵，這對演出是有相當助益的。

4. 清場

演出前舞台監督要確定劇場中沒有不相干的人員逗留，並清查舞台與觀眾席中沒有不相干的物品，以免影響演出品質與演出工作的進行。

5. 準備演出

在一切檢查工作就緒後，舞監要敦促各工作組人員就定位準備，將心情調整到「備戰」狀態，利用觀眾進場前的時間在腦中將工作順序與內容再走一次，確保演出順利無誤。

6. 執行演出

演出進行中，舞監最重要的工作就是「GO CUE」。前面提到過，演出所有人、事、物的進行都是由舞監來發號施令，這個發號施令的動作就稱之為GO CUE。GO CUE的方式是因人而異的，一般來說，可以分為三個步驟：

(1) 警示（WARNING）

在CUE點即將來臨前的一段時間，舞監先給予執行人員提醒。

(2) 準備（STAND BY）

在CUE點即將來臨前的數秒鐘，給予執行人員提醒，並做倒數的動作。

(3) 執行（GO）

指示執行人員在CUE點上做出執行的動作。GO CUE一旦出

現延遲或錯誤，演出就會受到影響；因此，舞台監督必需時時保持聚精會神以免分心而出現失誤。

7. 召開每場演後檢討會

每場演出後，舞監在時間允許下可以召開當場的檢討會，若演出時間較長結束得較晚，可以在隔天再舉行會議。會議的目的是討論演出所有出錯的狀況，並提醒相關人員改正不再發生。

（五）善後期

1. 監督各項善後工作

演出全部結束後，劇場工作就進入了善後期，在這個階段中，舞台監督要帶領劇組人員做好善後整理的工作，包括拆台的進行、劇場的整理、後續所有景物如舞台、布景、道具、服裝等等的處理，以及物品的租借與歸還；舞監在過程中並非一定要親自去完成這些工作，而是要確定這些工作有人負責並能在既定的時間內處理完畢。

2. 召開總檢討會

所有善後工作完成後最好能召開一次總檢討會，會中對於整個演出過程的優缺情況提出討論，經過討論後所有的實務經驗才能夠更清楚的被理解、被掌握；這對所有劇組人員來說都是極好的劇場經歷。

舞台經理的工作紀錄

　　舞台經理（監督）的工作，從上面看來，是極為龐大又瑣碎的；為了避免疏失，舞台監督比任何人都需要把工作的程序與工作內容條列，做成文字的紀錄。舞台監督的工作紀錄本稱之為PROPMTBOOK，在執行演出時，舞台監督就是依照這個紀錄本來進行所有的工作。甚且，若舞台監督在演出時，因不可控制與抗拒的原因無法到場執行時，劇組可以派出替代人員根據PROPMTBOOK來走CUE，以順利演出的進行。

一、PROMPTBOOK的內容

　　PROPMTBOOK並沒有一定的規格與型式，端看個人的工作方法與習慣。以下我們提供一個基本的樣式做為參考。

（一）演出劇本：演出劇本指的是經過導演修改後的定本，其中要包含所有的場景指示與人物對話。

（二）舞台平面圖：依一定的比例畫製而成的舞台平面圖，這份圖稿是由舞台設計所提供的。

（三）走位圖：所有進出場與走位的變化紀錄。

（四）燈光CUE表：由燈光設計與執行人員所提供的燈光執行點的紀錄。

（五）音效CUE表：由音效設計與執行人員所提供的音效執行點的紀錄。

（六）小道具表：由道具執行人員所提供的道具執行點的紀錄。

（七）人物進出場表：由排演助理所提供的人物進出場紀錄。

這些文字紀錄是舞台監督在走CUE時的依據，一定要是絕對正確無誤的。演出時，舞台監督一邊對照著劇本與場中戲的進行，一邊利用耳機與所有控制人員按照所有的CUE表依序執行它們的進出點與進出狀況。

二、PROMPTBOOK的型式

以下提供一個PROMPTBOOK的範本：

例：《盲中有錯－停電症候群》；黃惟馨著。

（一）PROMPTBOOK符號對照表

1. 人物與簡稱

米基羅—米

郝瑪麗—麗

白小姐—白

郝將軍—郝

蕭新衍—蕭

連夢露—連

曾施益—曾

蘇比富—蘇

2.CUE點代號

> 場景段落—unit
>
> 小 道 具—P
>
> 燈　　　光—L1、L2、L3………
>
> 音　　　效—S1、S2、S3………

3.走位符號

> 人物移動：
>
> 舞台區位：

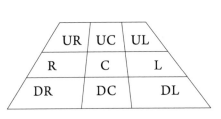

4.舞台平面圖

（二）人物進出場表

場次 人物	1	2	3	4	5	6	7	8	9	10	11	12
米	○	○	○				○	○	○	○	○	○
麗	○	○	○	○	○	○	○	○	○	○	○	○
白			○	○	○	○	○	○	○		○	
郝				○		○	○	○	○	○	○	○
蕭								○	○	○	○	○
連		○ (os)							○	○	○	○
曾										○		○
蘇												○

（三）劇本與走位對照

Props 雕塑品 雕像 電話 枱燈 花
瓶 花 古董碗 電燈開關 酒
瓶 酒杯 水壺 水杯 飲料
音響櫃 唱片 桌巾 相片 相
框 書 床頭燈 衣服 襪子
床單 被套 枕頭 吸塵器 門
毯 鑰匙

Lighting1 Preset
L2　　　大吊燈進
L3　　　所有燈cut out
L4　　　舞台燈 大吊燈fade in

Sound1 序曲 觀眾進場樂
S2　　　觀眾須知 開場樂

BLOCKING

Ⓐ燈進後，米在二樓床頭櫃翻找
東西；一會兒，拿一條大絲巾
下樓，在客廳茶几前試鋪

Ⓑ麗從酒吧後出，走向米

Ⓒ米坐椅2，麗小區位移動

場景
故事發生在米基羅貸租的公寓裡，主要場景是客廳。城市不定。

時間背景
現代的某一個星期天晚上八點鐘左右。

〔戲開演時，觀眾看到米基羅和郝瑪麗正在佈置房子。基本上，整個房子顯得多彩多姿。地上、桌上及牆上放滿了藝術品，有一種繽紛的感覺。然而，這些藝術品絕大數是從蕭新衍的藝品店「借」來的。唯一屬於米基羅的是一個他自己創作的極前衛的雕塑品。〕

米：瑪麗，妳看，現在這裡佈置得怎麼樣？

麗：棒極了！我真希望它能永遠像今天這樣。一切看上去是這麼的順眼。我就說嘛，相信我絕沒錯！

米：看妳得意的，等蕭新衍回來，我看妳怎麼辦！

麗：你可別嚇唬我，明天天亮以前他是不會回來的。

米：〔不安的〕這我知道，要是他今天晚上突然回來了呢？這些家具和藝術品可都是他的寶貝，假如他一跨進門一眼看見我們偷了他的家具，妳說他會怎樣？

麗：別胡說！我們可沒偷他的寶貝家具，只不過是「借用」一下！再說，也只借了三把椅子、一張沙發、還有茶几，那燈，那碗，花瓶和花，就這些嘛！

米：還有那個雕像，那比什麼都值錢。妳去看看！

麗：喔，真的嗎？……噯呀，你別擔心啦！

米：妳不知道他這個人，小心眼的很，他的東西別人碰都別想碰！

（四）小道具表

【盲中有錯─停電症候群】

Prop Item	Page	Personal	Preset	Who/Where	Note
雕塑品	2		V	DL	米作品
佛像	2		V	DL	
電話	2		V	圓桌上	按鍵式、電話線長
枱燈	2		V	圓桌上	有燈罩、插頭
花瓶	2		V	DL	約高30-40cm
花	2		V	花瓶	假花
古董碗	2		V	圓桌上	
電燈開關	2		V	UR牆上	
酒瓶	2		V	吧台	約十個，裝飾用
酒杯	2		V	吧台	六個
水杯	2		V	吧台	六個
水壺	2		V	吧台	二個
飲料	2		V	吧台	要喝的
音響櫃	2		V	UC	
唱片	2		V	音響櫃	
桌巾	2		V	圓桌上	
相片	2		V	二樓床頭櫃	
相框	2		V	二樓床頭櫃	
畫	2		V	二樓床頭櫃	與景片同大
床頭燈	2		V	二樓牆上	要會亮
衣服	2		V	二樓床頭櫃	
襪子	2		V	二樓床頭櫃	
床單	2		V	二樓床上	
被套	2		V	二樓床上	

Prop Item	Page	Personal	Preset	Who/Where	Note
枕　　頭	2		V	二樓床上	
吸 塵 器	2	V		麗	手提型
門　　毯	2		V	DR門前	
鑰　　匙	2		V	門毯下	
玻 璃 瓶	8		V	UR門後	
打 火 機	8	V		郝	有聲響
圓　　鍬	10	V		郝	
旅 行 袋	12	V		蕭	
火　　柴	13	V		蕭	
懶 骨 頭	19	V		米	
板　　凳	19	V		米	小圓型
畫	19	V		米	約100X80cm
煙　　斗	21	V		郝	
電　　線	22	V		米	
墨　　鏡	24	V		連	
小 皮 包	24	V		連	可斜背
口 香 糖	24	V		連	
工 具 箱	30	V		曾	
大 紙 箱	33	V		米	大，可容一人
手 電 筒	33	V		曾	
戒　　指	39	V		麗	
燭　　台	39	V		蕭	
蠟　　燭	39	V		蕭	
板　　凳	39	V		蕭	式樣同前
手　　杖	41	V		蘇	

（五）燈光CUE表

【盲中有錯—停電症候群】

CUE No	Page	CUE point	Effect	Sp. Note
1		Preset觀眾進場前	表演區暗外圍光束進	7:00
2		觀眾進場	大吊燈進	7:15
3		須知	所有光cut out	7:28
4		開場	舞台燈、大吊燈進	7:30
5	4	米：阿們！	停電cut out	
6	8	郝：該死的！	打火機光in	配合演員動作；這個效果在劇中有多處，均同樣處理
7	9	郝：對不起，失陪了	打火機光out	
8	10	郝：好！好極了！	打火機光in	
9	10	郝：…用得到它。	打火機光out	
10	11	米：…妙透了！	打火機光in	
11	11	郝：問題，黑暗。	打火機光out	
12	12	郝：糟糕！	打火機光in	
13	12	郝：…來得及。	打火機光out	
14	13	郝：該死的東西！	打火機光in	
15	13	蕭：…糊塗呢？	打火機光out	
			

（六）音效CUE表

【盲中有錯—停電症候群】

CUE No	Page	Effect	CUE Point	Sp. Note
1		序曲（觀眾進場樂）	觀眾進場	7:15
2		觀眾須知		7:28 （現場敘述）
3	4	軍隊進行曲	麗打開音響	配合演員動作
4	4	電話鈴聲	米：可惡	CUE演員台詞
5	5	重物摔落聲	白：啊……	
6	7	人物碰撞聲	米碰撞沙發	CUE演員動作
7	8	電話鈴聲	麗：…時來運轉	
8	8	玻璃瓶摔滾聲	白：我不喝酒	
9	8	打火機響聲	郝點打火機	CUE演員動作；這個效果在劇中有多處，均同樣處理
10	9	打火機響聲	郝點打火機	
11	11	打火機響聲	郝點打火機	
12	12	打火機響聲	郝點打火機	
13	13	打火機響聲	郝點打火機	
14	13	點火柴聲	蕭點火柴	
	⋮			

課後討論議題

1. 討論一個舞台監督的工作經驗。
2. 假想任何可能在演出時所出現的狀況並討論可行的應變措施。

課程基本作業

1. 訪問一個劇團演出時的舞台監督，談談他們的工作方法與工作經驗。
2. 設計一個你自己的舞台監督工作流程。

閱讀參考書目

1.　《台灣劇場工作資訊與工作方法（6）：舞台經理手冊》；邱坤良，行政院文化建設委員會，1998。
2.　《演出製作管理：好的規劃是成功的基礎》；容叔華著，淑馨出版社，2000。
3.　《〈盲中有錯：停電症候群〉導演的創作解析》；黃惟馨著，秀威資訊，2003。
4.　《舞台管理》；Lawrence Stern著，李雯雯譯，北京大學出版社，2009。
5.　《舞台管理：從開排到終演的舞台管理寶典》。

附錄

意外事件處理表

節目名稱：＿＿＿＿＿＿＿＿＿＿＿＿＿＿＿

演出團體：＿＿＿＿＿＿＿＿＿＿＿＿＿＿＿

填寫日期：＿＿＿＿＿＿＿＿＿＿＿＿＿＿＿

傷者姓名：＿＿＿＿＿＿＿＿＿＿	性別：＿＿＿＿＿＿＿＿＿＿＿
生日：＿＿＿＿＿＿＿＿＿＿＿	身分證字號：＿＿＿＿＿＿＿＿
住址：＿＿＿＿＿＿＿＿＿＿＿＿＿＿＿＿＿＿＿＿＿＿＿＿	
聯絡電話：＿＿＿＿＿＿＿＿＿＿	行動電話：＿＿＿＿＿＿＿＿＿

事件發生地點：＿＿＿＿＿＿＿＿＿＿＿＿＿＿＿＿＿＿＿＿＿＿

事件發生時間：＿＿＿＿＿＿＿＿＿＿＿＿＿＿＿＿＿＿＿＿＿＿

事件描述：

處理說明：

處理人簽名：＿＿＿＿＿＿＿＿＿＿＿　後續承辦人：＿＿＿＿＿＿＿＿＿

劇組人員通訊錄

節目名稱：＿＿＿＿＿＿＿＿＿＿＿＿＿＿

演出團體：＿＿＿＿＿＿＿＿＿＿＿＿＿＿

演出日期：＿＿＿＿＿＿＿＿＿＿＿＿＿＿

姓　名	工作組別	住　　　　址	聯絡電話

劇團演出合約書

_____劇團（以下簡稱甲方）與_____

（以下簡稱乙方），因合作演出，雙方議定合約以茲信守。

雙方議定事項如下：

壹、演出計劃

演出劇目：_____

演出時間：_____

演出地點：_____

貳、甲方聘請乙方擔任職務為_____

參、排演與執行時間

乙方於簽約日起至演出結束為止，需配合甲方需要參與排練、整排、技排、彩排、記者會、相關會議及其他宣傳相關事誼。甲方有權依實際需要進行時間刪減或調整，但需先行告知乙方同意，若乙方不克出席，須事先告知以做調度。

肆、酬勞費用

甲方給付乙方之酬勞為_____元整

付款方式為_____

伍、為尊重演出著作權，合作期間未經甲方同意，乙方不得任意對外轉印劇本。

陸、工作期間甲方為乙方投保意外險，保險額度由甲方與保險公司議定給付。

柒、本合約如有未盡事宜或需做修改者，應經甲、乙雙方協議以書面修
　　訂之。

捌、本合約一式二份，雙方各執一份為憑。

立約人

甲　　　方：

負　責　人：

地　　　址：

身分證字號：

乙　　　方：

地　　　址：

身分證字號：

　　　中　華　民　國_____年_____月_____日

工作時程表

節目名稱：_____

演出團體：_____

演出日期：_____

工作組別：_____　　　頁次：_____之_____

月　份	日　期	星　期	工　　作　　進　　度

工作人員保險資料表

節目名稱：＿＿＿＿＿＿＿＿＿＿＿＿＿＿

演出團體：＿＿＿＿＿＿＿＿＿＿＿＿＿＿

演出日期：＿＿＿＿＿＿＿＿＿＿＿＿＿＿

姓名	生日	身分證字號	受益人	關係	戶籍地址

工作備忘錄

節目名稱：＿＿＿＿＿＿＿＿＿＿＿＿＿＿

演出團體：＿＿＿＿＿＿＿＿＿＿＿＿＿＿

演出日期：＿＿＿＿＿＿＿＿＿＿＿＿＿＿

待辦事項	待聯絡人
1. 2. 3. 4. 5. 6. 7. 8. 9. 10.	1. 2. 3. 4. 5. 6. 7. 8. 9. 10.
預定約會	其他事項
1. 2. 3. 4. 5. 6. 7. 8. 9. 10.	1. 2. 3. 4. 5. 6. 7. 8. 9. 10.

工作分配表

節目名稱：＿＿＿＿＿＿＿＿＿＿＿＿＿＿＿

演出團體：＿＿＿＿＿＿＿＿＿＿＿＿＿＿＿

演出日期：＿＿＿＿＿＿＿＿＿＿＿＿＿＿＿

工作組別	姓　名	工作內容	交辦時間	預計完成時間

經費預算表

節目名稱：＿＿＿＿＿＿＿＿＿＿＿＿＿＿

演出團體：＿＿＿＿＿＿＿＿＿＿＿＿＿＿

演出日期：＿＿＿＿＿＿＿＿＿＿＿＿＿＿

演出場次：＿＿＿＿＿＿＿＿＿＿＿＿＿＿

一、製作費 　　　　　　　　　　　　　　頁次：2之1

項目	內容說明	金額	備註
舞台布景			
道　具			
燈　光			
音　效			
服　裝			
化　妝			
行　政			
其　他			

金額小計：＿＿＿＿＿＿＿＿＿＿＿元整

二、演出費

項目	內容說明	金額	備註
編　　劇			
導　　演			
技術總監			
舞台監督			
布景設計師			
道具設計師			
燈光設計師			
音樂設計師			
服裝設計師			
化妝設計師			
舞蹈設計師			
排演助理			
舞台執行			
燈光執行			
道具執行			
服裝執行			
化妝執行			
音效執行			
演　　員			
其　　他			

金額小計：＿＿＿＿＿＿＿＿＿＿＿＿＿＿元整

總計：＿＿＿＿＿＿＿＿＿＿＿＿＿＿＿元整

預算追蹤表

節目名稱：＿＿＿＿＿＿＿＿＿＿＿＿

演出團體：＿＿＿＿＿＿＿＿＿＿＿＿

演出日期：＿＿＿＿＿＿＿＿＿＿＿＿

項　　目	原 始 預 算	已使用金額	仍需使用金額	正 負 金 額

請款單

節目名稱：＿＿＿＿＿＿＿＿＿＿＿＿＿＿

演出團體：＿＿＿＿＿＿＿＿＿＿＿＿＿＿

申請人：			
工作組別：			
申請金額：			
申請用途：			
□預支　　　□後付		□收據　　　□發票	
廠商名稱： 聯絡人： 地址： 電話：　　　　　傳真： E-mail：			
申請日期：			
付款日期：			
核準人：			
經手人：			

演員與角色對照表

節目名稱：_____

演出團體：_____

演出日期：_____

姓　名	性　別	角色名	姓　名	性　別	角色名

演出紀錄表

節目名稱：_____

演出團體：_____

填寫日期：_____

舞台監督：_____ 預定演出時間：_____ 演出場次：_____ 實際演出時間：_____	
演出長度： 第一幕：_____第二幕：_____第三幕：_____第四幕：_____第五幕：_____ 節目總長：_____	
演出狀況： 演員：	
舞台：	
燈光：	
音效：	
服裝：	
化妝：	
道具：	
其他：	

演出人員點名表

節目名稱：＿＿＿＿＿＿＿＿＿＿＿＿＿＿

演出團體：＿＿＿＿＿＿＿＿＿＿＿＿＿

日　　期：＿＿＿＿＿＿＿＿＿＿＿＿＿

工作組別：＿＿＿＿＿＿＿＿＿＿＿＿＿　　　　　頁次：＿＿＿＿＿＿

姓　　名	到 場 時 間	姓　　名	到 場 時 間

化妝間分配表

節目名稱：＿＿＿＿＿＿＿＿＿＿＿＿＿

演出團體：＿＿＿＿＿＿＿＿＿＿＿＿＿

演出日期：＿＿＿＿＿＿＿＿＿＿＿＿＿

樓　　　層	化妝間號碼	演 員 姓 名	飾 演 角 色

演出執行人員位置分配表

節目名稱：＿＿＿＿＿＿＿＿＿＿＿＿＿

演出團體：＿＿＿＿＿＿＿＿＿＿＿＿＿

演出日期：＿＿＿＿＿＿＿＿＿＿＿＿＿

位置 組別	左舞台	右舞台	燈控室	音控室	其他
啟 落 幕					
升降系統					
舞 台					
道 具					
服 裝					
化 妝					
燈 光					
音 效					
其 他					

舞台監督工作日誌

節目名稱：＿＿＿＿＿＿＿＿＿＿＿＿＿＿

演出團體：＿＿＿＿＿＿＿＿＿＿＿＿　舞台監督：＿＿＿＿＿＿＿

演出日期：＿＿＿＿＿＿＿＿＿＿＿＿　登錄日期：＿＿＿＿＿＿＿

排演狀況：	
舞台：	待辦追蹤：
道具：	待辦追蹤：
燈光：	待辦追蹤：
音效：	待辦追蹤：
服裝：	待辦追蹤：
化妝：	待辦追蹤：
其他：	待辦追蹤：

舞台景次配置表

節目名稱：＿＿＿＿＿＿＿＿＿＿＿　　舞台設計：＿＿＿＿＿＿＿＿

演出團體：＿＿＿＿＿＿＿＿＿＿＿　　舞台監督：＿＿＿＿＿＿＿

演出日期：＿＿＿＿＿＿＿＿＿＿＿　　頁　　次：＿＿＿之＿＿＿

幕次／景次	舞台敘述	配置平面圖

小道具表

節目名稱：＿＿＿＿＿＿＿＿＿＿＿＿＿＿

演出團體：＿＿＿＿＿＿＿＿＿＿＿＿＿＿　　幕：＿＿＿＿＿景：＿＿＿＿＿

演出日期：＿＿＿＿＿＿＿＿＿＿＿＿＿＿　　頁次：＿＿＿＿＿之＿＿＿＿＿

編號	道 具 名 稱	擺放道具／隨身道具	放 置 處／攜 帶 人		備註

燈光CUE表

節目名稱：＿＿＿＿＿＿＿＿＿＿＿＿＿＿＿

演出團體：＿＿＿＿＿＿＿＿＿＿＿＿＿＿　舞台監督：＿＿＿＿＿＿＿＿

演出日期：＿＿＿＿＿＿＿＿＿＿＿＿＿＿　頁次：＿＿＿＿之＿＿＿＿

編號	幕／景	劇本頁數	CUE點	效果	備註

音效CUE表

節目名稱：＿＿＿＿＿＿＿＿＿＿＿＿＿＿

演出團體：＿＿＿＿＿＿＿＿＿＿＿＿＿　舞台監督：＿＿＿＿＿＿＿＿

演出日期：＿＿＿＿＿＿＿＿＿＿＿＿＿　頁次：＿＿＿＿＿之＿＿＿＿

編號	幕／景	劇本頁數	效果內容	CUE點	備註

角色服裝明細表

節目名稱：_____

演出團體：_____

演出日期：_____　頁次：_____之_____

演員：		所飾角色：		
編號	幕／景	服裝描述		備註

服裝快換表

節目名稱：＿＿＿＿＿＿＿＿＿＿＿＿

演出團體：＿＿＿＿＿＿＿＿＿＿＿＿

演出日期：＿＿＿＿＿＿＿＿＿＿＿＿

幕／景	角色	換裝地點	換裝時間	換裝內容	執行人

服裝量身表

節目名稱：＿＿＿＿＿＿＿＿＿＿＿＿＿＿

演出團體：＿＿＿＿＿＿＿＿＿＿＿＿＿＿　　　　單位：□公分　□英寸

演出日期：＿＿＿＿＿＿＿＿＿＿＿＿＿＿　　　　頁次：＿＿＿＿之＿＿＿＿

姓名：	角色：
身高：	體重：
襯衫尺寸：	褲（裙）子尺寸：
鞋子尺寸：	帽子尺寸：
戒指尺寸：	耳洞：　　　　　□是　□否
上臂圍：	大腿：
肘圍：	膝蓋：
小手臂：	小腿：
腕圍：	腳踝：
手掌圍：	腳掌：
頭圍：	背長：前　　　　後
頸圍：	股上：
胸圍：	膝長：
腰圍：	腿長：
臀圍：	
肩寬：	前肩：
背寬：	後肩：
胸寬：	

化妝設計表

節目名稱：＿＿＿＿＿＿＿＿＿＿＿＿＿＿

演出團體：＿＿＿＿＿＿＿＿＿＿＿＿＿＿

演出日期：＿＿＿＿＿＿＿＿＿＿＿＿＿＿　　　　頁次：＿＿＿之＿＿＿

角色：		演員：	人物年齡：
化妝描述：正面		化妝描述：側面	
粉底	明亮處	陰影處	眉
眼	鼻	嘴	髮型
備註			

快速補（換）妝表

節目名稱：＿＿＿＿＿＿＿＿＿＿＿＿＿＿

演出團體：＿＿＿＿＿＿＿＿＿＿＿＿＿＿

演出日期：＿＿＿＿＿＿＿＿＿＿＿＿＿＿

補　妝　人　員　分　配　表	
左舞台	（工作人員）
右舞台	（工作人員）

換　妝　人　員　工　作　分　配　表						
角色	幕／景	換妝地點	換妝時間	內容	執行人	備註

參考書目

（一）戲劇理論類

李　江（2000），《世界戲劇史話》；國際文化出版公司。
李道增（1999），《西方戲劇・劇場史》；清華大學出版社。
石光生（1985），《現代劇場藝術》；Edward A. Wright著，書林出版社。
宋寶珍（2003），《世界藝術史—戲劇卷》；東方出版社。
李慕白（1992），《西洋戲劇欣賞》；Paul M. Lee著，幼獅文化事業公司。
吳青萍（1988），《西洋戲劇與劇場史》；黃山出版社。
吳光耀（2002），《西方演劇史稿論》；中國戲劇出版社。
吳光耀（2002），《西方演劇藝術》；上海文化出版社。
胡志毅（2001），《神話與儀式：戲劇的原型闡釋》；學林出版社。
胡耀恒（1981），《世界藝術欣賞》；Oscar G. Brockett著，志文出版社。
姚一葦（1982），《詩學箋註》；Aristotle著，國立編譯館。
孫文輝（1999），《戲劇哲學》；湖南大學出版社。
孫　旗（1991），《藝術概論》；黎明文化事業公司。
黃美序（1995），《戲劇欣賞》；三民書局。
費春放（2006），《戲劇》；Robert Cohen著，上海書店出版社。
董　健、馬俊山（2004），《戲劇藝術十五講》；北京大學出版社。
葉長海（1990），《戲劇—發生與生態》；駱駝出版社。
劉彥君、廖　奔（2005），《中外戲劇史》；廣西師範大學出版社。

（二）劇場實務類

1. 製作與管理

尹世英（1986），《劇場管理》；書林出版社。

司徒達賢等（1997），《非營利組織—經營管理研修粹要》；洪建全基金會。

余佩珊（1994），《非營利機構的經營之道》；Peter F. Drucker著；遠流出版社。

李雯雯（2007），《舞台管理》；Lawrence Stern著，北京大學出版社。

林澄枝（1997），《藝術管理25講》；行政院文化建設委員會。

邱坤良（1998），《台灣劇場資訊與工作方法（3）：劇場製作手冊》，行政院文化建設委員會。

邱坤良（1998），《台灣劇場資訊與工作方法（6）：舞台監督手冊》，行政院文化建設委員會。

高登第（1998），《票房行銷》Philip Kotler, Joaane Scheff著；遠流出版社。

楊大經（2003），《音樂和表演藝術管理》；上海音樂學院出版社。

路海波（2000），《戲劇管理》；文化藝術出版社。

劉怡汝（1997），《藝林探索—行銷篇》；行政院文化建設委員會。

盧家珍、陳麗娟（1997），《藝林探索—經營管理篇》；行政院文化建設委員會。

Nelms, Henning (1964) *Play Productin*；Harper & Row.

Pick, John (1980) *Art Administration*；E.&F.N. Spon.

Reid, Francis (1984) *Theater Administration*；Adam & Charles Black London.

Schneider, Richard E. & Ford, Mary Jo (1999) *The Theater Management Handbook*；*Better Way Books*.

Griffiths, Trevor R. (1990) *Stagecraft*；Phaidon.

Hawkin, Terry (1993) *Stage Management And Theater Administration*；Phaidon.

2. 表演與導演

何之安（1985），《導演基礎知識講話》；黃河文藝出版社。

邱坤良（1998），《台灣劇場資訊與工作方法（4）：導演手冊》，行政院
　　文化建設委員會。

黃惟馨（2002），《盲中有錯—停電症候群 導演創作解析》；秀威資訊科技
　　公司。

黃惟馨（2003），《再現李爾——次演出的導演功課》；秀威資訊科技公司。

熊源偉（2001），《導演入門》；中國戲劇出版社。

邱坤良（1998），《台灣劇場資訊與工作方法（5）：表演手冊》，行政院
　　文化建設委員會。

潘　樺（1999），《表演學—準備、排練、演出》；B. ITKIN著，華夏出
　　版社。

Albert, David (1995) *Rehearsal Management For Director*；Heimenn.

Bogart, Anne (2001) *A Director Prepare*；Routledge.

Braun, Edward (1996) *The Director And The Stage*；Methuen.

Cole, Susan Letzler (1992) *Directors In Rehearsal: A Hidden World*；Routledge.

Converse, Terry John (1995) *Directing For The Stage*；Meriwether Publishing Ltd..

Giannachi, Gabriella & Luckhurst, Mary (1999) *On Directing: Interviews With Directors*；
　　Faber And Faber.

Mayer, David (1993) *Directing A Play*；Phaidon.

3. 舞台設計與技術

汪又絢（1991），《舞台美術—幻覺與非幻覺的誘惑》；北京大學出版社。

邱坤良（1998），《台灣劇場資訊與工作方法（2）：劇場空間概說》，行
　　政院文化建設委員會。

邱坤良（1998），《台灣劇場資訊與工作方法（7）：舞台設計手冊》，行
　　政院文化建設委員會。

邱坤良（1998），《台灣劇場資訊與工作方法（10）：技術指導概說》，行

　　政院文化建設委員會。

聶光炎（1982），《舞台技術》；黎明文化事業公司。

Davis, Tony (2001) *Stage Design*；Rotovision Book.

Holt, Michael (1993) *Stage Design And Properties*；Phaidon.

4. 燈光設計與技術

邱坤良（1998），《台灣劇場資訊與工作方法（9）：燈光設計與操作手冊》，
　　行政院文化建設委員會。

劉鄭梓（1984），《劇場燈光》。

Fraser, Heil (1993) *Light And Sound*；Phaidon.

Keller, Max (1999) *Light Fantastic: The Art And Design Of Stage Lighting*；Prestel.

McCandless, Stanley (1973) *A Method Of Lighting The Stage*；Theatre Arts Book.

Walters, Graham (1997) *Stage Lighting Step-By-Step*；Quarto Publishing Plc.

5. 服裝設計與製作

邱坤良（1998），《台灣劇場資訊與工作方法（8）：舞台服裝設計與製作
　　手冊》，行政院文化建設委員會。

陳柳燕（1991），《影視化妝藝術》；書林出版社。

張乃仁、楊藹棋（1997），《外國服裝藝術史》；人民美術出版社。

潘建華（2000），《舞台服裝設計與技術》；文化藝術出版社。

魏如明等（2000），《性別與服飾》；東方出版社。

Holt, Michael (1993) *Costume And Make-Up*；Phaidon.

Kidd, Mary T. (1996) *Stage Costume*；Quarto Publishing Plc.

Laver, James (1996) *Costume & Fashion*；Thames And Hudson.

建議課程進度表

上學期

說　明　本學期課程著重在劇場原理的引介，主要採課堂講課的方式。

教學進度

第 一 週	第 一 課	戲劇的起源
第 二 週	第 一 課	戲劇的定義與要素
第 三 週	第 二 課	戲劇藝術的特殊性
第 四 週	第 三 課	劇場的源流（一）
第 五 週		劇場的源流（二）
第 六 週	第 四 課	劇場的型式
第 七 週	第 五 課	劇場的結構與設備（一）
第 八 週		劇場的結構與設備（二）
第 九 週	第 六 課	劇場演出的分工與組織
第 十 週	第 八 課	行政部門的分工與職責（一）
第十一週		（二）
第十二週	第 九 課	藝術部門的分工與職責（一）
第十三週		（二）
第十四週	第 十 課	技術部門的分工與職責（一）
第十五週		（二）
第十六週	第十一課	舞台經理
第十七週	第 七 課	演出的程序
第十八週	課程回顧	

教學重點

1. 講授課程主題，並配合內容展示圖片、影片等影音教材。

2. 帶領學生參觀劇場，做實地教學。

3. 引導學生做課堂討論與心得分享。

4. 編列學生到劇場中參與演出與實習。

課程學習評定

1. 筆試。

2. 課堂討論。

3. 觀戲或觀劇心得報告。

4. 實習心得報告。

5. PROMPTBOOK製作。

下學期

說　明　本學期課程著重在實務上的操作；由教師指定一個劇本，分四個單
元依序進行紙上創作；可視學生人數，分組進行各項作業。

教學進度

第 一 週	單 元 一	讀劇
第 二 週		劇本討論
第 三 週		各組資料收集（時代與風格界定）
第 四 週	單 元 二	舞台布景（回顧第九課舞台與道具設計內容）
第 五 週		文字與圖片資料呈現
第 六 週		舞台草圖
第 七 週		舞台圖定稿（平面與立面）
第 八 週		舞台模型
第 九 週	單 元 三	舞台服裝（回顧第九課服裝與化妝設計內容）
第 十 週		文字與圖片資料呈現
第十一週		服裝草圖
第十二週		服裝造型設計圖
第十三週	單 元 四	舞台燈光（回顧第九課燈光設計內容）
第十四週		文字與圖片資料呈現
第十五週		場景燈光繪意圖
第十六週		燈光CUE表
第十七週		課堂綜合呈現
第十八週		課程回顧

教學重點

1. 每一單元的課程回顧中，配合內容介紹多個劇場演出的例子，並使用影像或圖片增加學生視覺經驗的累積。
2. 與學生充份討論他們的設計想法與呈現方式。
3. 鼓勵學生踴躍參與他人作品的討論。
4. 編列學生到劇場中參與演出與實習。

課程學習評定

1. 單元作業表現。
2. 課堂討論。
3. 綜合

美學藝術類　PH0234

劇場實務提綱

作　　者／黃惟馨
責任編輯／尹懷君
圖文排版／莊皓云、楊家齊
封面設計／劉肇昇

發 行 人／宋政坤
法律顧問／毛國樑　律師
出版發行／秀威資訊科技股份有限公司
　　　　　114台北市內湖區瑞光路76巷65號1樓
　　　　　電話：+886-2-2796-3638　傳真：+886-2-2796-1377
　　　　　http://www.showwe.com.tw
劃撥帳號／19563868　戶名：秀威資訊科技股份有限公司
　　　　　讀者服務信箱：service@showwe.com.tw
展售門市／國家書店（松江門市）
　　　　　104台北市中山區松江路209號1樓
　　　　　電話：+886-2-2518-0207　傳真：+886-2-2518-0778
網路訂購／秀威網路書店：https://store.showwe.tw
　　　　　國家網路書店：https://www.govbooks.com.tw

2020年8月　BOD一版
定價：600元

國家圖書館出版品預行編目

劇場實務提綱 / 黃惟馨著. -- 臺北市：秀威資
訊科技, 2020.08
　　面；　公分. -- (美學藝術類 ; PH0234)
BOD版
ISBN 978-986-326-831-4(平裝)

1. 劇場

981　　　　　　　　　　　　109009940

讀者回函卡

感謝您購買本書，為提升服務品質，請填妥以下資料，將讀者回函卡直接寄回或傳真本公司，收到您的寶貴意見後，我們會收藏記錄及檢討，謝謝！
如您需要了解本公司最新出版書目、購書優惠或企劃活動，歡迎您上網查詢或下載相關資料：http:// www.showwe.com.tw

您購買的書名：＿＿＿＿＿＿＿＿＿＿＿＿＿＿＿＿＿＿＿＿＿＿

出生日期：＿＿＿＿＿年＿＿＿＿＿月＿＿＿＿＿日

學歷：□高中 (含) 以下　　□大專　　□研究所 (含) 以上

職業：□製造業　□金融業　□資訊業　□軍警　□傳播業　□自由業
　　　□服務業　□公務員　□教職　　□學生　□家管　　□其它＿＿＿

購書地點：□網路書店　□實體書店　□書展　□郵購　□贈閱　□其他

您從何得知本書的消息？

　□網路書店　□實體書店　□網路搜尋　□電子報　□書訊　□雜誌
　□傳播媒體　□親友推薦　□網站推薦　□部落格　□其他＿＿＿＿＿

您對本書的評價：(請填代號　1.非常滿意　2.滿意　3.尚可　4.再改進)

　封面設計＿＿＿　版面編排＿＿＿　內容＿＿＿　文／譯筆＿＿＿　價格＿＿＿

讀完書後您覺得：

　□很有收穫　□有收穫　□收穫不多　□沒收穫

對我們的建議：＿＿＿＿＿＿＿＿＿＿＿＿＿＿＿＿＿＿＿＿＿＿

＿＿＿＿＿＿＿＿＿＿＿＿＿＿＿＿＿＿＿＿＿＿＿＿＿＿＿＿＿＿

＿＿＿＿＿＿＿＿＿＿＿＿＿＿＿＿＿＿＿＿＿＿＿＿＿＿＿＿＿＿

＿＿＿＿＿＿＿＿＿＿＿＿＿＿＿＿＿＿＿＿＿＿＿＿＿＿＿＿＿＿

11466
台北市內湖區瑞光路 76 巷 65 號 1 樓

秀威資訊科技股份有限公司　　收

BOD 數位出版事業部

..

（請沿線對折寄回，謝謝！）

姓　　名：_____　年齡：_____　性別：□女　□男

郵遞區號：□□□□□

地　　址：_____

聯絡電話：(日) _____　(夜) _____

E-mail：_____